U0130246

梅兰竹菊画法解析

孙建东 / 编著

上海人民美术出版社

图书在版编目（CIP）数据

梅兰竹菊画法解析 / 孙建东编著. -- 上海：上海
人民美术出版社，2024.1
ISBN 978-7-5586-2783-5

Ⅰ．①梅… Ⅱ．①孙… Ⅲ．①花卉画－国画技法
Ⅳ．①J212.27

中国国家版本馆CIP数据核字（2023）第173113号

梅兰竹菊画法解析

编　　著：孙建东
策　　划：徐　亭
责任编辑：徐　亭
技术编辑：齐秀宁
出版发行：**上海人民美术出版社**
　　　　　（上海市闵行区号景路159弄A座7楼）
印　　刷：上海中华印刷有限公司
开　　本：889×1194　1/16　6.5印张
版　　次：2024年1月第1版
印　　次：2024年1月第1次
书　　号：ISBN 978-7-5586-2783-5
定　　价：69.00元

目 录

第一章 概论 / 4

第二章 关于笔墨和用色 / 7

第三章 梅花的画法 / 9

 梅花老干画法 / 11

 梅花花瓣画法 / 12

 白梅画法步骤 / 17

 红梅画法步骤 / 20

 画梅范图 / 23

第四章 兰花的画法 / 28

 兰叶的画法 / 29

 兰花的画法 / 31

 墨兰画法步骤图 / 33

 蕙兰画法步骤图 / 36

 画兰范图 / 39

第五章 竹子的画法 / 42

 竹竿与竹枝的画法 / 43

 竹叶的画法 / 46

 墨竹画法步骤图 / 48

 彩色竹子画法步骤 / 51

 画竹范图 / 54

第六章 菊花的画法 / 58

 画菊花花瓣 / 59

 画菊花的叶子与梗 / 60

 墨菊画法步骤图 / 62

 彩色菊花画法步骤 / 65

 画菊范图 / 68

第七章 梅兰竹菊配禽鸟的画法 / 71

 鸟的结构图 / 73

 鸟的局部画法 / 73

 各种禽鸟动态图 / 74

 画小鸡步骤图 / 76

 画鹤步骤图 / 79

 画鹏步骤图 / 82

 画禽鸟范图 / 85

范图欣赏 / 88

第一章 概论

　　梅兰竹菊，人称"四君子"，一直是历代文人、画家和人民群众喜欢的题材，描绘"四君子"的诗书画作品经久不衰，可谓常画常新。究其原因是中国画历来讲究"以物喻人""缘物寄情"，文人、画家们将"四君子"的自然品性与中国传统文化中的各种美德联系在一起，借以抒发人们对精神生活的追求、对美好生活的向往，这种象征意义源远流长，早已超越了这四种植物原有的自然属性。

　　具体来说，梅花在冬季开放，冰肌玉骨，独领群芳，"俏也不争春，只把春来报"，歌颂了一种敢为天下先和百折不挠的精神。兰花生于山谷，雅香清幽，洁身自好，寓意淡泊高雅，"不为无人而不芳"，实乃花中君子。竹子四季常青，劲节虚心，刚健凌云，有一种"未出土时先有节，至凌云处仍虚心"的高风亮节，正直而清新。菊花大都在深秋开放，经霜不凋，傲骨晚香，"宁可枝头抱香死，不随黄叶舞秋风"，历来被视为中国文人高士孤标亮节，不随波逐流，不畏强暴，高雅傲霜的象征。

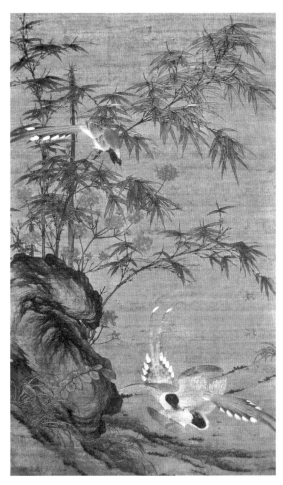

春花三喜图　明　边景昭

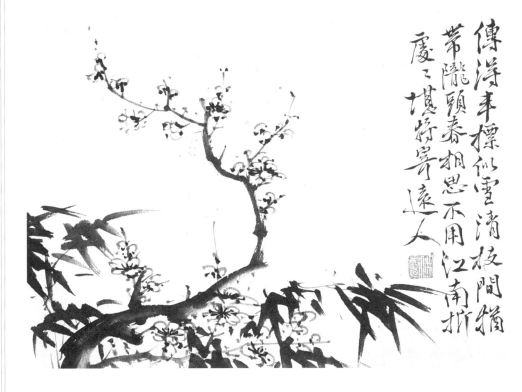

梅竹图　明　徐渭

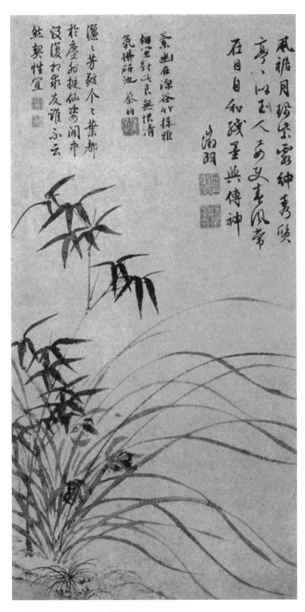

兰竹图　明　文徵明

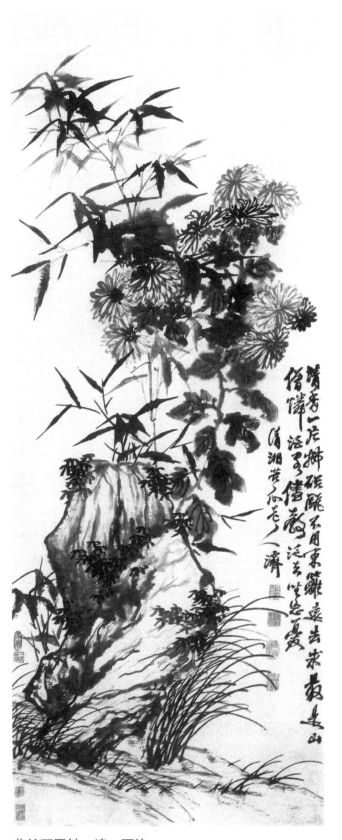

菊竹石图轴　清　石涛

可以说，梅兰竹菊"四君子"的共同特征是高洁、虚心、淡泊、坚贞不屈、有气节、豁达开朗、刚正不阿。这些品质正是文人雅士所大力推崇的，与中国文化所崇尚的自身修养、人格品质紧密相连，故历代文人雅士用"四君子"来象征崇高的人格境界，寄予了深厚的感情，成为文人画不可缺少的重要题材，在中国绘画史上占有极其重要的地位。

在中国传统文化中，还讲究人与自然和谐共生，四季交替反复循环，春夏秋冬刚好与梅兰竹菊相互对应，谓之"春兰、夏竹、

花果图卷（局部）　清　石涛

秋菊、冬梅"，赋予了"四君子"这个题材更丰富的精神内涵。

　　在各大专院校的花鸟画教学课程中，"四君子"这个题材也是基础教学中非常重要的一个组成部分，其笔墨造型、构图之经验，可以作为初学者学习花卉的入门途径，从而举一反三，循序渐进，推及其他花卉之表现。比如梅花，我们把它看作一个木本植物的代表，画梅花有了基础，对其他木本植物如玉兰、山茶等的枝干就很容易上手了，梅花的花形与杏、李、桃、梨、海棠、樱花等也是大同小异的。而兰花则是草本植物的一个代表，它的穿插结构与其他草本植物，如萱花、水仙、鸢尾等有类似之处。竹子是一个非常有用的题材，竹子画好了，与任何花卉植物都能搭配，同时也不难过渡到画芦苇、天竹、杂草、柳叶等植物。至于菊花，则是一个大花头花卉的代表和勾花点叶技法的代表，练习好画菊的技能，就容易画好月季、牡丹、芍药、玫瑰等，表现技法上也有很多共同之处。

　　学画梅兰竹菊，前人已经总结了许多有益的经验和程式，如清代的《芥子园画谱》，是很多初学者入门的范本，其中有很多程式和基础技法是值得学习的。但我们主张在临习传统的同时，仍要注意写生，并进行大量的练习，方能见到成效。

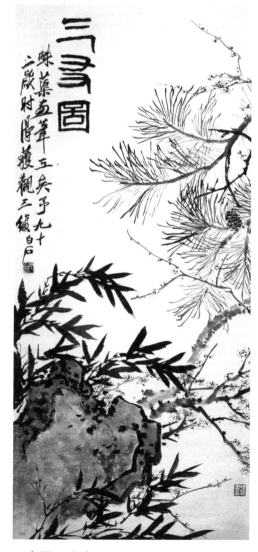

三友图　齐白石

第二章　关于笔墨和用色

中国画中的写意花鸟画是讲究笔墨的艺术。这在画梅兰竹菊的表现上都有体现。我们应该苦练花鸟画的笔墨基本功，通过学习梅兰竹菊，使笔墨功夫越来越成熟。

笔与墨是相辅相成、不可分割的，但可以分别叙述。用笔，在于如何通过点线面的表现，来展示出形象和神韵的感染力，使作品达到气韵生动的境界。南齐谢赫把"骨法用笔"放在"六法"的第二位，是指用笔要有力度，有骨气，意在笔先，并把书法中的用笔运用到中国画的用线之中，即所谓"书画同源"，这也是中国画用线与西画用线最大的不同。

用笔的方法，一般说来，有中锋、侧锋、逆锋、散锋、拖笔等多种，主要通过笔锋的变化来表现不同的笔痕，通过腕、肘、手指的不同姿势和方向、力度来运用毛笔，以表现线条的轻重缓急、提按顿挫。擅长用笔者，不光使用笔锋，笔肚、笔根都能用上，只要用在对的地方，便能出神入化。

有一种说法，写意的中国画在用笔的时候最好悬腕，同时还要运气，气到笔到，便能力透纸背，亦有利于身体健康和延年益寿。笔力强健与否关系到功夫的深浅和锻炼时间的长短，必须通过长期锻炼和积累经验，才能取得成效。

关于用墨，与用笔是分不开的，清恽寿平曰"有笔有墨谓之画"，墨色的变化全靠运笔来体现。墨色的变化，有"墨分五彩"之说，也有"六彩""七墨"之说，大抵分为焦墨、浓墨、重墨、淡墨、清墨、渴墨、宿墨等，通过不同的水墨色彩，来表现对象的色阶、色调、主次、远近等关系，并表达物象的阴阳、凸凹、燥润、滑涩等变化和质感。

用墨，离不开水，水与墨在成分比例上的不同产生不同的墨色层次，所以说谈用墨实际上是在谈用水。同时跟纸也有很大的关系，好的生宣纸，既能留住笔痕、水线，又能使墨色不灰、通透，很好地发挥"水晕墨章"的韵味。养成一个习惯，我们在蘸墨之前，先把毛笔用清水润透，再蘸墨或颜料，这样可以保持墨色在笔上的活性，而不是死墨。

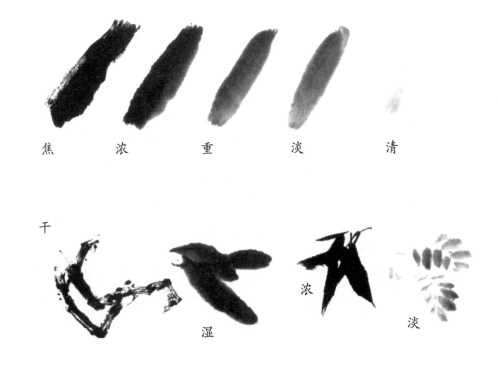

焦　　浓　　重　　淡　　清

干

浓

湿

淡

常用的墨法有：

破墨，即在第一遍墨色未干时，用不同的墨色破之，使其变化丰富、墨趣生动、肌理滋润、奥妙无穷。可以有浓破淡、淡破浓、干破湿、湿破干、水破墨、墨破水、色破墨、墨破色等多种用法，是写意花鸟画用途最广的墨法。

泼墨，运用大笔蘸饱墨，泼洒于纸上，挥洒涂抹，可浓可淡，潇洒豪放，大写意花鸟画中常用。特点是大处落墨，对比强烈，层次丰富，气势磅礴，但要注意大片墨色中必须留有气眼（即留白），不可通篇全染，以免成为"墨猪"。泼墨还可演变出泼彩、泼水，其基本原理都是一样的。

积墨，即在第一遍墨色干后多次复加，使墨韵的变化复杂厚重，既保持润泽的效果，又有苍劲的情趣。具体用法上一般是先画淡墨，等干后或半干时，往上加第二道、第三道墨色，要求笔触上不要完全重复，也可先画浓墨、枯墨，再往上积淡墨，使画面在多次叠加时呈现出一种苍茫雄浑、变化丰富又浑然一气的厚重感，花鸟画中常用于画顽石、枯树干等重量级对象。

关于用色，中国传统的写意花鸟画着重于物体的固有色，不追求环境色和光源色的表现。

谢赫六法中提到"随类赋彩"，就是说要根据不同的对象来表现不同的固有色，使反映在画面上的色彩清新明快、单纯、概括。

在梅兰竹菊"四君子"的表现中，往往以墨为主，以色为辅，注意，"色不碍墨，墨不碍色"，做到色墨交融。具体创作时可以先墨后色，或色墨并用。没骨点垛时直接用色彩"落笔成形"，效果很好。用色与用墨一样，也要有轻、重、浓、淡、深、浅之分，往往一笔有几个层次，几种色相。小写意画法比较注重色彩的变化，而大写意画法的用色更为单纯饱和。

传统的中国文人画表现"四君子"，往往崇尚水墨为上，摒弃色彩，或仅以花青赭石淡淡渲染，取"浅绛"的效果，用现代的观点来看，这是比较片面的。个人认为大自然中有丰富的色彩，花鸟画（包括"四君子"）发展到这个时代，应该百花齐放、与时俱进，不能忽视色彩的表现。何况在中国传统绘画中本来就有很多色彩运用的成功经验可以借鉴。除了使用中国画颜料之外，日本的、韩国的颜料也可以使用，并可以加入水彩和水粉的颜料，使我们的表现手段更加丰富多样，更具时代感和形式感。

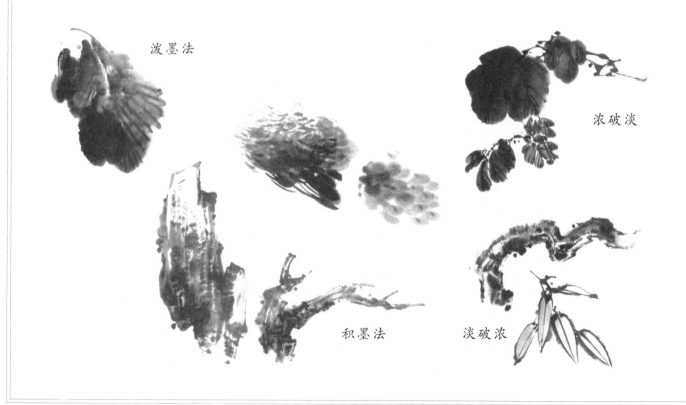

泼墨法

浓破淡

积墨法　　淡破浓

第三章 梅花的画法

　　梅花是落叶乔木，花期在冬春之间。树高一至三丈（丈一般作为量词使用，一丈约合3.33米，三丈约合10米），花有深红、大红、浅白、白、绿等色，开花时叶尚未发芽，故画梅花一般不画叶。花瓣有单瓣和复瓣之分，传统画梅主要表现单瓣的品种。

　　画梅花，枝干是整幅画的骨架，主要练习小枝和老干两个方面。画小枝，宜用硬毫，以书法笔法，放笔直取，注意大势和结构。古人云"无女不成梅"，以"女"字的结构，形象地说明了枝干的穿插、组合的特点，其关键在于线与线之间要有交叉。画小枝的墨色一般比老干要深，用笔要老辣苍劲，可以适当留些飞白，并要考虑到花的位置，在枝干间留空，以便后面画花时可以填入正面的花朵，但要做到笔断意连，气势贯通。

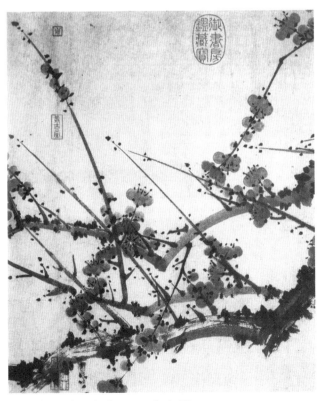

春消息图（局部） 元 邹复雷

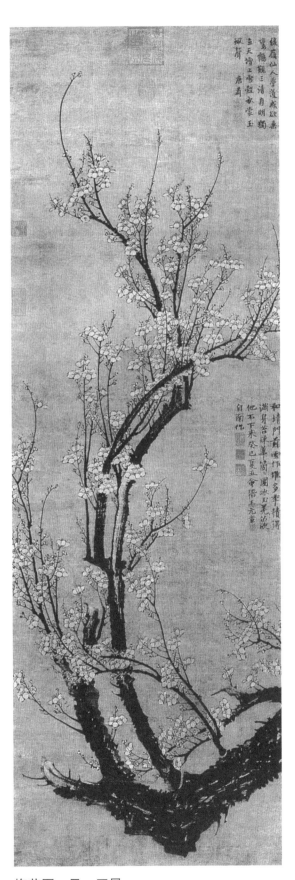

梅花图 元 王冕

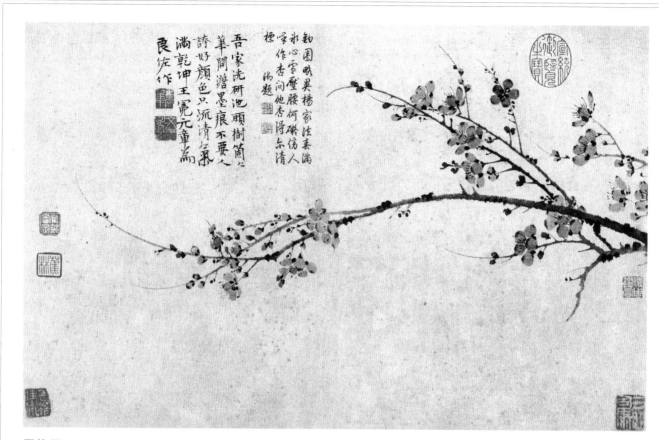

墨梅图　元　王冕

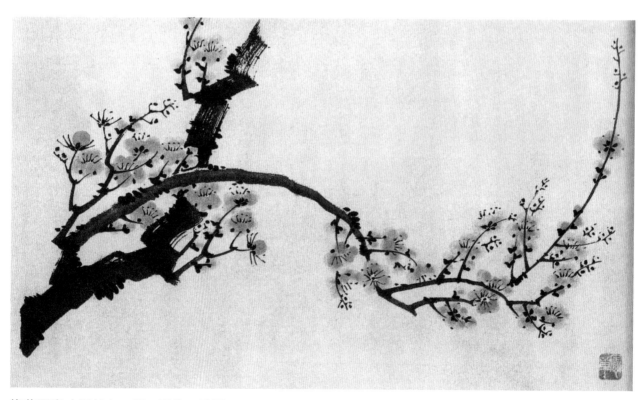

梅花图卷（局部）　明　孙隆、陈录

梅花老干画法

画老干，要表现出屈曲坚韧的气质，即古人所说的"曲如龙，劲似铁"的状态，具体表现上可以先勾外形，再皴肌理，这种方法比较接近工笔。也可以用破墨的方法，先用淡墨大笔扫出大形，再用浓墨相破，断笔勾外轮廓，并趁湿皴肌理，使墨韵生动自然，写意味足。

还可以笔上先调淡墨，笔尖上调点浓墨，以散锋入纸，率性而为，使浓淡墨在纸上随意碰撞，能出现很多意想不到的墨韵肌理，最后再用浓墨收拾调整，并以浓墨点苔，效果最佳。在浓墨的苔点中央可加点石青或石绿，即传统所谓的"嵌宝点"，更具有写意画独特的风韵。

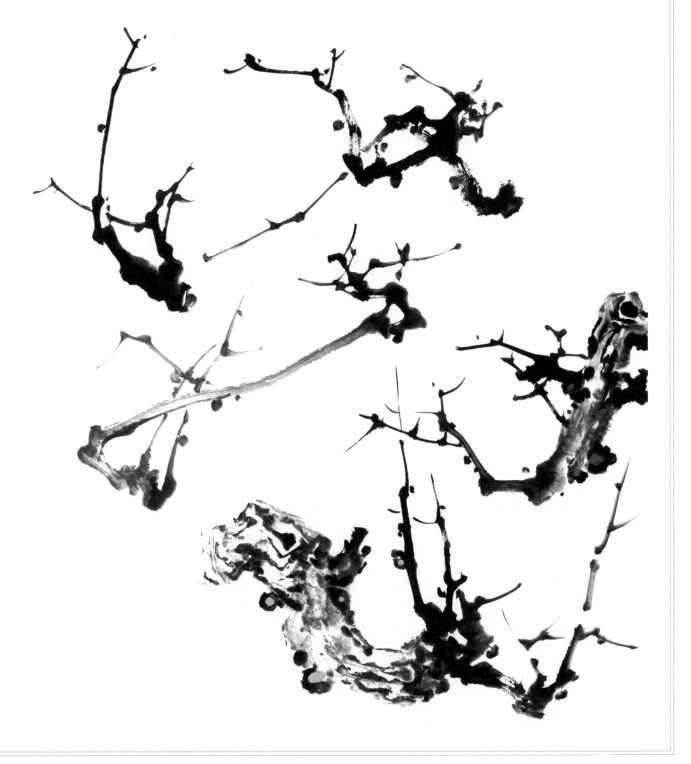

梅花花瓣画法

画梅花的花瓣主要有两种技法：勾与点。白色的花或淡色的花以线造型，单瓣的花以五瓣为一组，勾五个圈，注意正、侧、俯、仰各种透视姿态，以正开之花为主，侧面花为次，偶尔穿插背面的花。画花苞只需勾一个圈。在枝干的交叉处，花朵可繁密些，老干上花比较少，嫩枝上宜多画花苞，注意位置的疏密聚散。要注意画花苞不能每朵都紧紧贴在枝干上，须空出少许空白，以画蒂来连，更为灵动。

点花造型上与勾花相同，用色可以有浓淡的变化，红花可以曙红、大红、牡丹红或朱砂等为基本色，先在笔上调好，临下笔前再在笔尖调点胭脂，落笔成形，争取每个花瓣都有浓淡变化，这样画出来的花瓣有层次，有变化。掌握了这个基本的笔法，换换颜色就能画不同品种的梅花，如以石绿为主基调，加点重汁绿或酞青蓝即可画出绿梅；以石青为主色，加蘸点酞青蓝或花青即可画出偏蓝色的花朵。当然也可以勾染同时用于画花，先用线勾花瓣，再染以淡红、大红或淡绿，效果也不错。

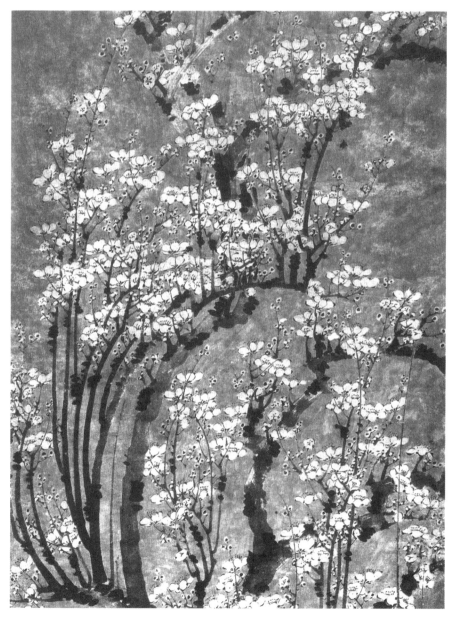

梅花图轴（局部）　明　孙隆

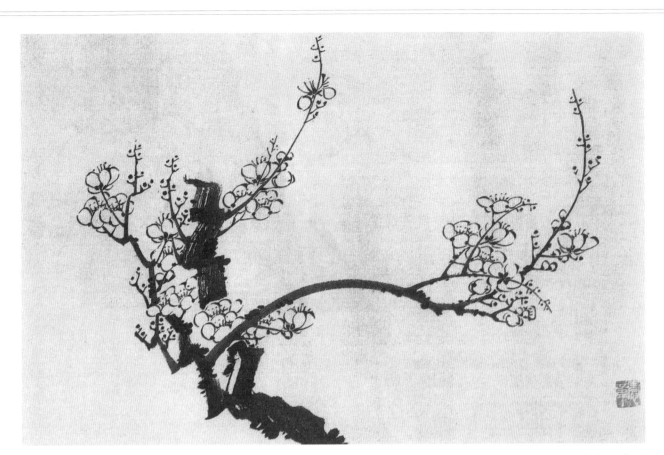

梅花图卷（局部）　明　孙隆、陈录

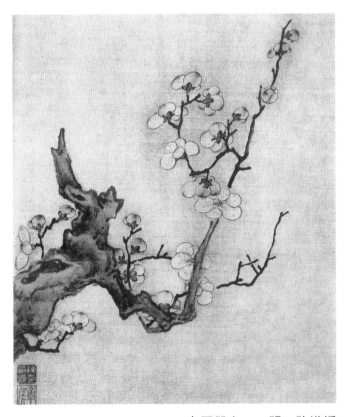

杂画册之一　明　陈洪绶

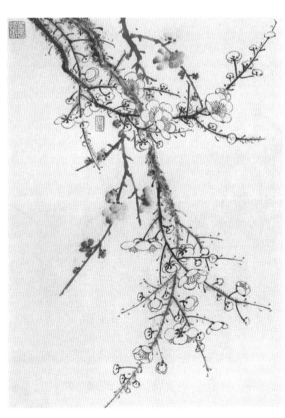

花卉图册　清　金俊明

画完花以后，接着画上花蒂，也称花托，可用浓墨，如同行草书中写"小"字一般，左右各一个点，中间加一小竖，将花苞与枝干相连。正面的花朵可不点花托，或在花瓣之间择空点一两个小点，侧面的花和花苞就用"小"字法来点，背面的花则在干的两侧加墨点即可。

最后要点花芯，这是画梅花很重要的一个环节，有如画龙点睛，不能马虎。真实花朵中的花芯是黄色的，但写意花鸟画中一般都用浓墨或胭脂，中间先画一个小圆圈，顺着圆圈呈放射状画出丝须，用中锋，须挺健有力，可略带弧形，最好有疏密长短变化，也可带点装饰性画得比较规矩。

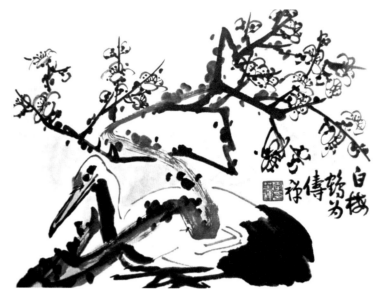

梅鹤图　李苦禅

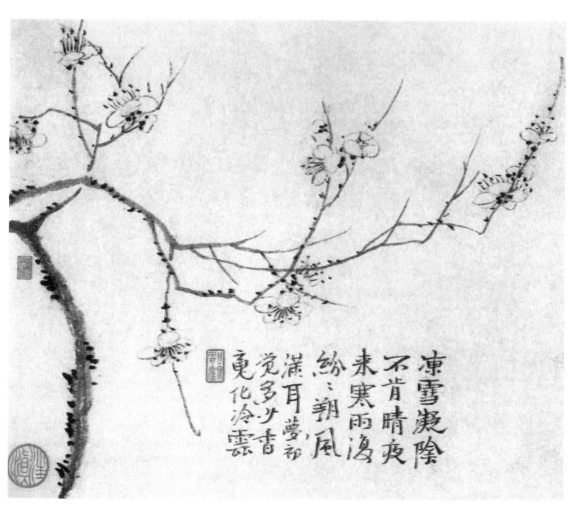

梅花图　清　汪士慎

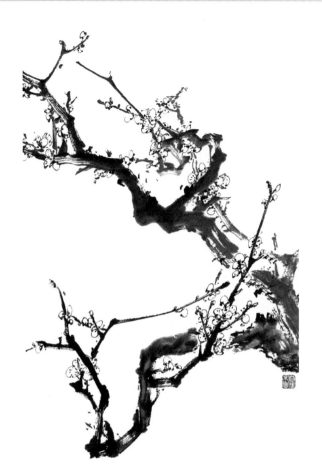

梅花图　于希宁

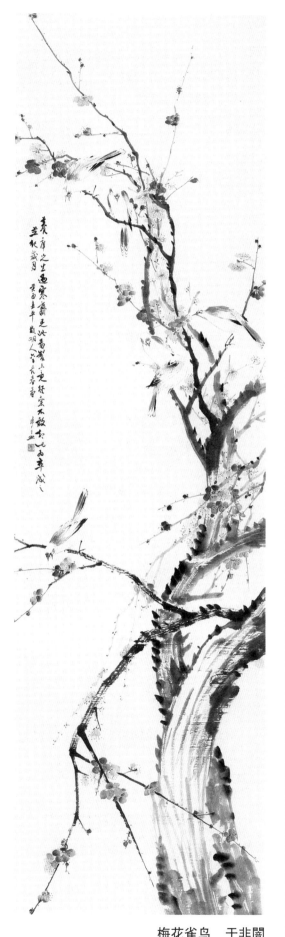

点花蕊，用笔要有弹性，如椒珠蟹眼，倍显精神。也不必拘泥于每根须上加点一个花蕊，可以有疏密参差的变化。

古人称画梅花为"圈点梅花"，主要指勾白梅花，"圈"为勾花形，"点"指花托和花蕊。花勾完后，可用淡花青或淡汁绿围着花形烘染一下，可使白花显得更白，并带一点清凉的寒意。花瓣在点花芯之前也可以薄的白粉罩一道，或在纸的反面染白粉，这是为了不影响正面线条的墨气。

画复瓣的梅花，可以先按单瓣的方法先勾上四五瓣，线条之间可有交搭，然后在两个花瓣之间再加上几笔弧线，表示后面的花瓣，即成复瓣之花。

画蜡梅，枝干比较直一些，花朵也不用画得太圆，可先勾后染，罩藤黄和鹅黄，也可用黄色直接点花瓣，须用重色的地方加点赭石。

梅花雀鸟　于非闇

梅花花瓣画法

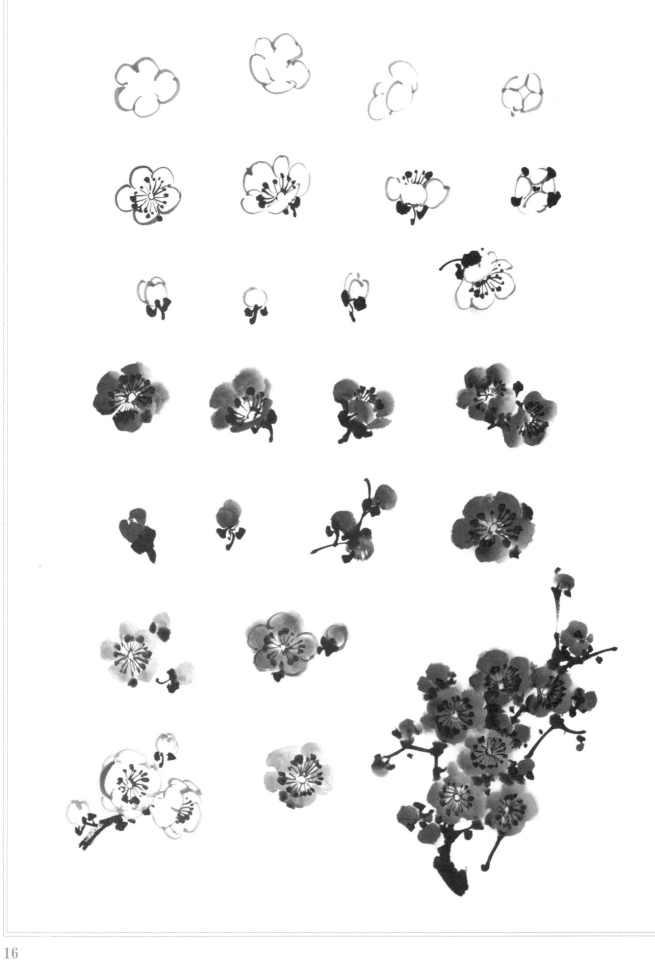

白梅画法步骤

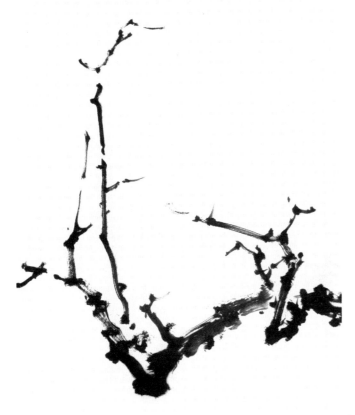

① 用硬毫笔，以浓墨为主，画出梅花树的小枝，注意大势和线条交叉，留出画花的位置。

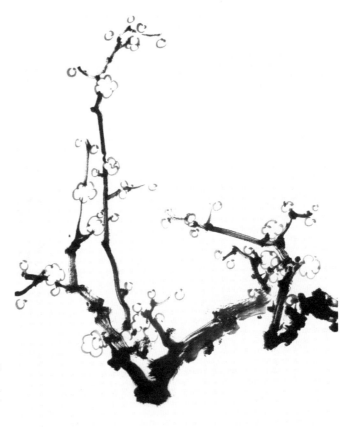

② 用中淡墨勾出梅花花瓣，注意疏密聚散的变化，枝梢部位以花蕾为主，枝干交叉处花朵密一些。

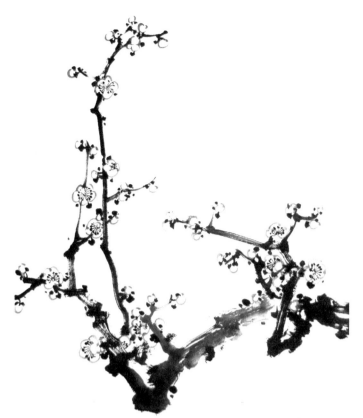

③ 用浓墨点出花托、花柄，随即换小笔，勾点花芯花蕊。

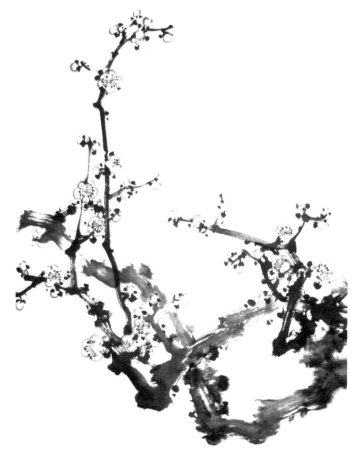

④ 用很淡的花青围着花瓣烘染一下，再换大笔散锋调中淡墨画出陪衬的老干，以丰富层次。

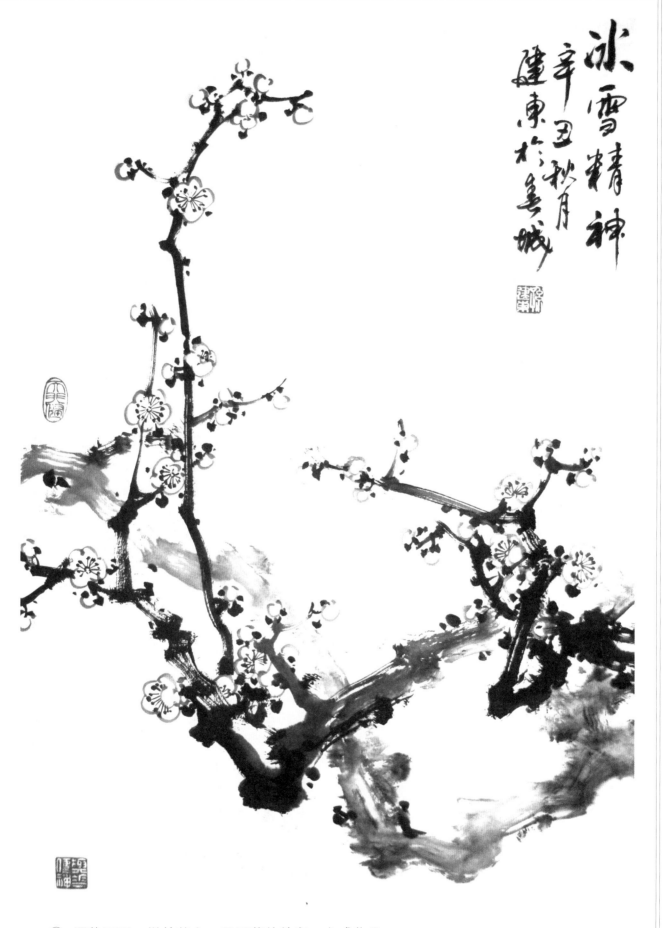

冰雪精神

辛丑秋月

健东於善城

⑤ 调整画面，增补苔点，最后落款盖章，完成作品。

红梅画法步骤

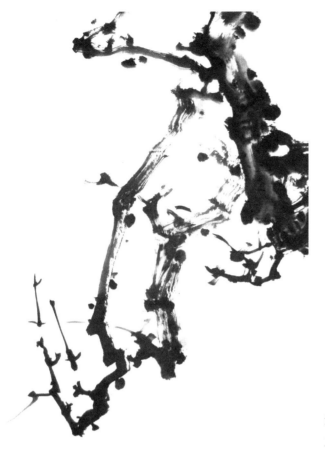

① 先画枝干，小枝多用浓墨，老干则多用破墨，可先用枯笔放笔直取，留飞白，马上换笔用淡墨扫一下。

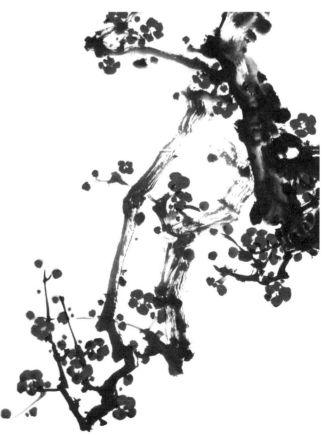

② 用大红调曙红，笔尖上再蘸点胭脂，下笔画出红梅花瓣，主要的花朵颜色要饱和。

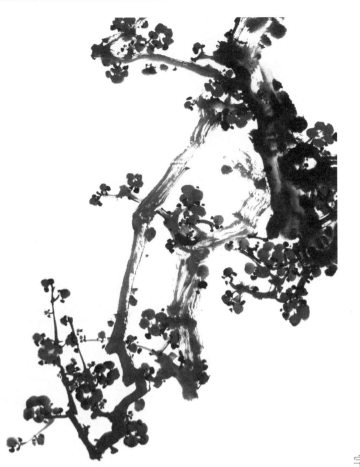

③　无须候干，用浓墨以书法写"小"字的笔意点出花托和花柄。

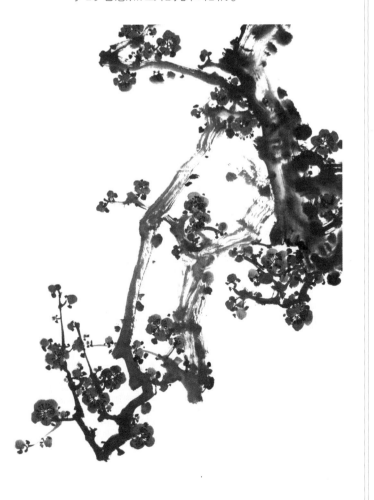

④　等花瓣颜色干后，用小笔蘸浓墨勾点花芯花蕊。

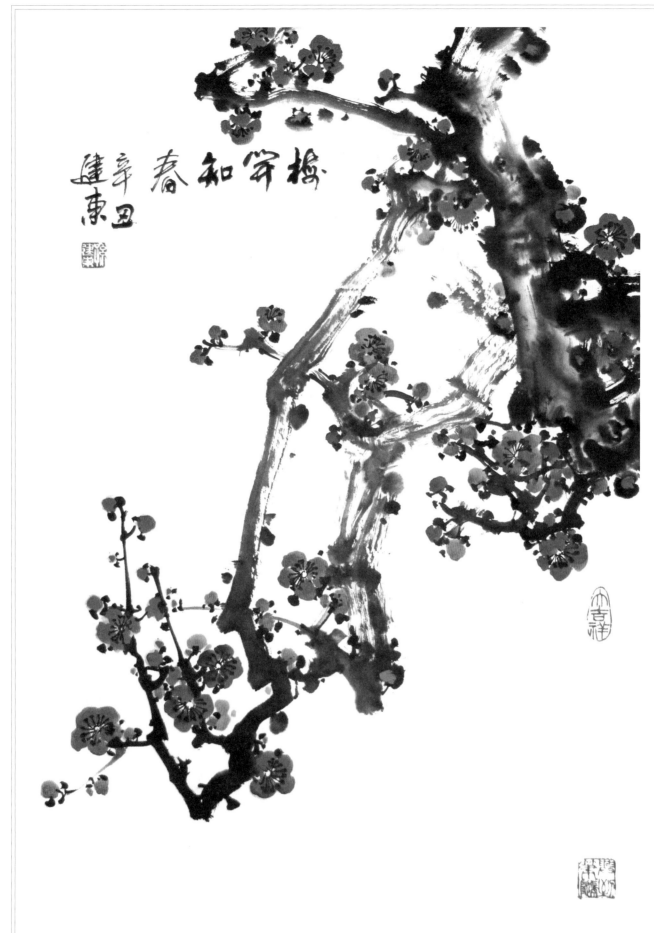

⑤ 收拾细部，加嵌宝点（在浓墨的苔点中央点上石青）。最后落款钤印。

画梅范图

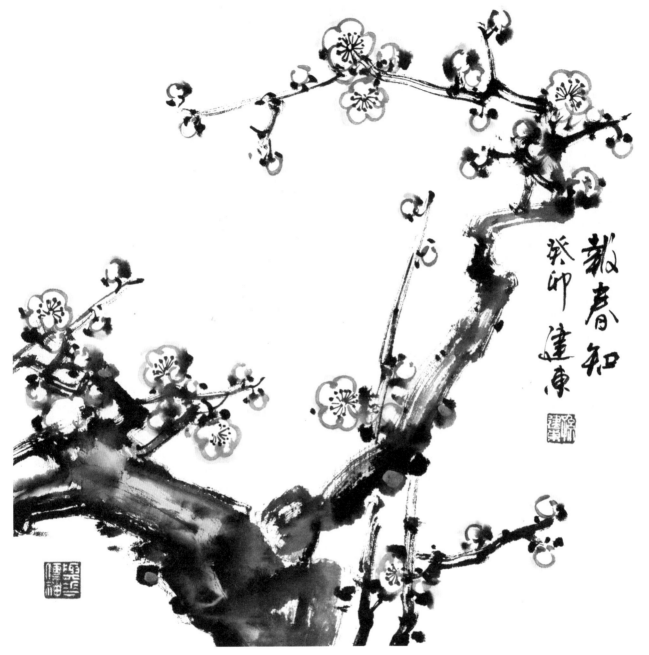

报春知

　　大笔蘸淡墨画出梅干，梅枝遒劲弯曲，点缀点点白梅，似在报知春意之降临。全幅设色清淡，笔力坚劲，意蕴不俗。

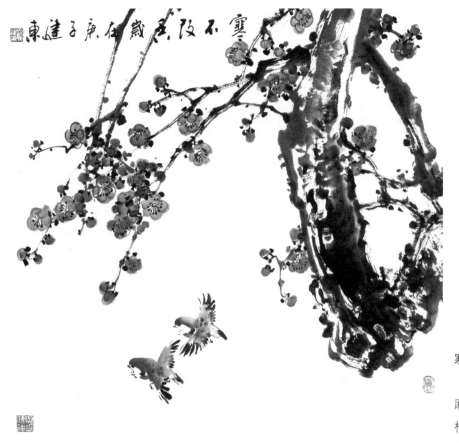

寒不改香

　　梅干虬曲，红梅怒放，麻雀在花下飞过，生机活跃。构图疏朗，花鸟呼应，用笔老到。

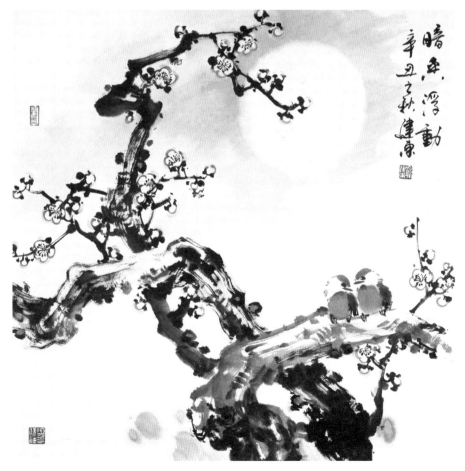

暗香浮动

　　月色朦胧，梅花静静绽放，如有暗香浮动，梅干上栖息小鸟，似在窃窃私语。设色清淡有致，构图虚实相应。

芳意呈瑞

　　梅干屈曲，笔墨苍然，红梅盛放，春意浓浓，更有小鸟立于梅干之上，似在呼唤同伴。全幅设色鲜艳，构图繁复而又不失齐整，动静对比鲜明，尽显芬芳祥瑞。

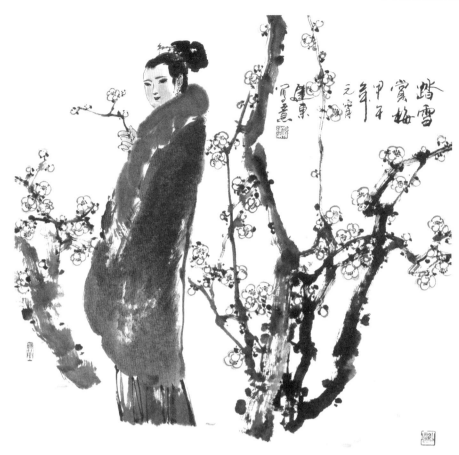

踏雪赏梅

　　梅花怒放，颜色清淡。仕女身裹红色衣袍，面目清俊，微露笑意，手握一枝梅花，既在欣赏，又似在暗嗅梅香。画面意境清幽，红衣与淡梅对照鲜明，表现出高超的笔墨技巧。

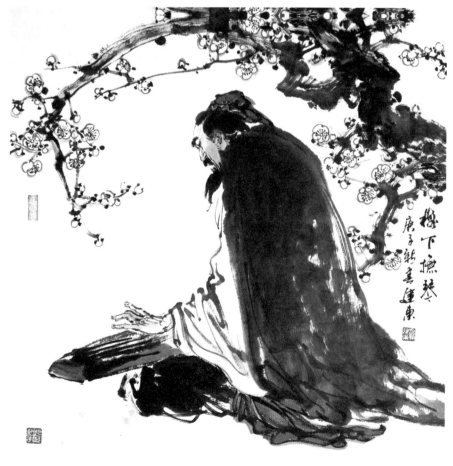

梅下抚琴

　　文人雅士于梅旁抚琴，寄托情怀。全图用笔散淡又遒劲，构图左虚右实，意境清幽。

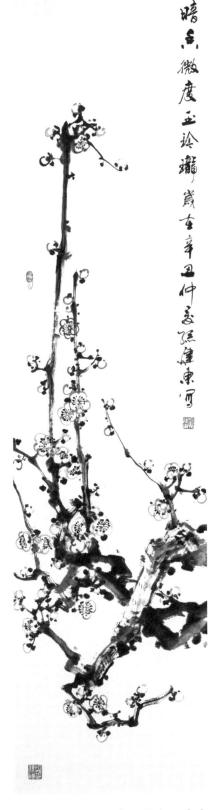

赏梅觅诗图

图中一文士手拄拐杖，正在欣赏梅花，梅花在石头上盛放，星星点点，诗意盎然。此图无论是石头、衣衫，还是梅干，都用笔道劲有力，尽显古雅之意。

暗香微度玉玲珑

梅干横向伸出，梅枝高高向上，梅花点点缀于其上，生机勃发。不做设色，却清幽可人，尽显梅之意韵。竖向构图独特，笔法老到娴熟。

第四章 兰花的画法

兰为多年生草本花卉，本是生长在深山幽谷之中的野花，因其清逸雅静，幽香清远，经过长期的人工培养后，产生了数百个品种，人人喜爱，是极有观赏价值的花卉，被人们称为国香、王者香、香祖。

兰和蕙并不是一种东西，兰花叶子较细，长有尺余（尺一般作为长度单位，1尺约合33.33厘米），花分五瓣，三长两短，花芯如象鼻向外翻卷，并有花纹。蕙的叶子较宽，长二尺余（2尺约合66.66厘米），体格比兰花大很多，蕙花的形态与兰花相似，但兰花一茎仅开三五朵，蕙花一茎能开到十余朵，比兰花更显茁壮和热闹。

画兰和蕙，叶子是最主要的部分，古人把画兰称之为撇兰，主要在撇叶。可先从单笔叶子进行练习，古人把兰叶的画法形象地归结为"钉头鼠尾螳螂肚"，意思是起笔时要有个回锋，略停一下，呈钉头状，收笔时慢慢变细变尖，状似鼠尾，而螳螂肚即指在运笔过程中可有一二处把笔按下去，呈现较宽的叶面。画熟练了以后，钉头的回锋动作也可以在空中完成，落纸时不一定要出现非常明显的钉头形状，螳螂肚也不是绝对的，有些名家画兰叶宽窄比较平均，也是可以的。古人还有"喜写兰"之说，即画兰行笔要流畅爽利、劲健飘逸，行笔过程中尽量不要停顿，墨色要比画花浓些，且不宜太干，以免出现太多枯笔和飞白，使兰叶显得缺水、干枯。

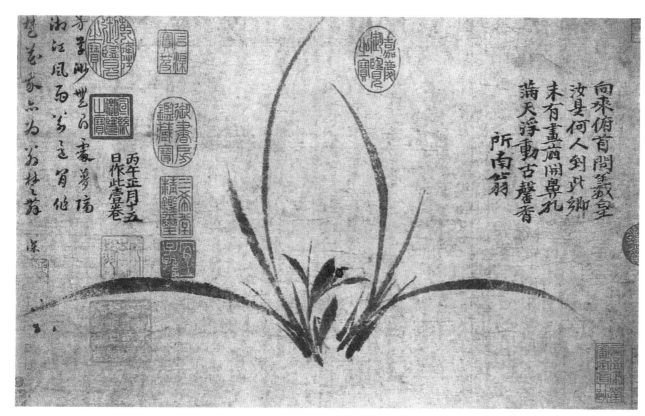

墨兰图　南宋　郑思肖

兰叶的画法

　　画兰叶的重点在于组合。可以三笔为一组，第一笔"起凤眼"，第二笔"交凤眼"，第三笔"破凤眼"。习惯上第一笔为主笔，比较长一些，第二笔较短，与第一笔相交，形成凤眼之势，第三笔可长可短，宜从第一、二笔合成的凤眼中起笔，再换个方向走笔。这三笔是为撇兰的一个基本程式，要做到胸有成竹，意在笔先。

　　第一组叶完成之后，即可根据这组叶的大势向两边拓展，不一定拘泥于三笔一组，要看这丛兰的大形，注意疏密聚散，俯仰参差，方见生动。注意用笔起首均宜凝聚，呈"鲫鱼头"状，不宜太分散而向外撇脚。可以有几笔中间不连，表示风吹后的旋转，但要做到笔断意不断。也可以有几笔折叶，但不宜多，以免使兰花显得残败。

　　画兰叶要注意防止出现以下败笔：一是三条线集中交叉在一个点上；二是组叶平行、重复；三是十字交叉排列如篱笆；四是叶子无粗细长短变化，形如葱、韭菜和秧苗。

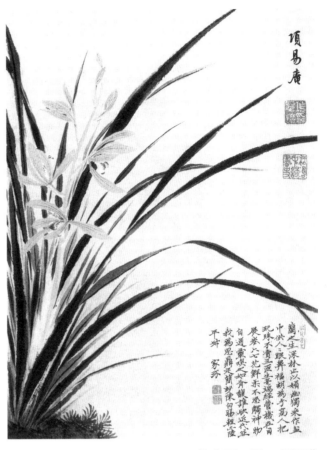

花卉图　明　项圣谟

兰花图　明　蓝瑛

兰叶画法

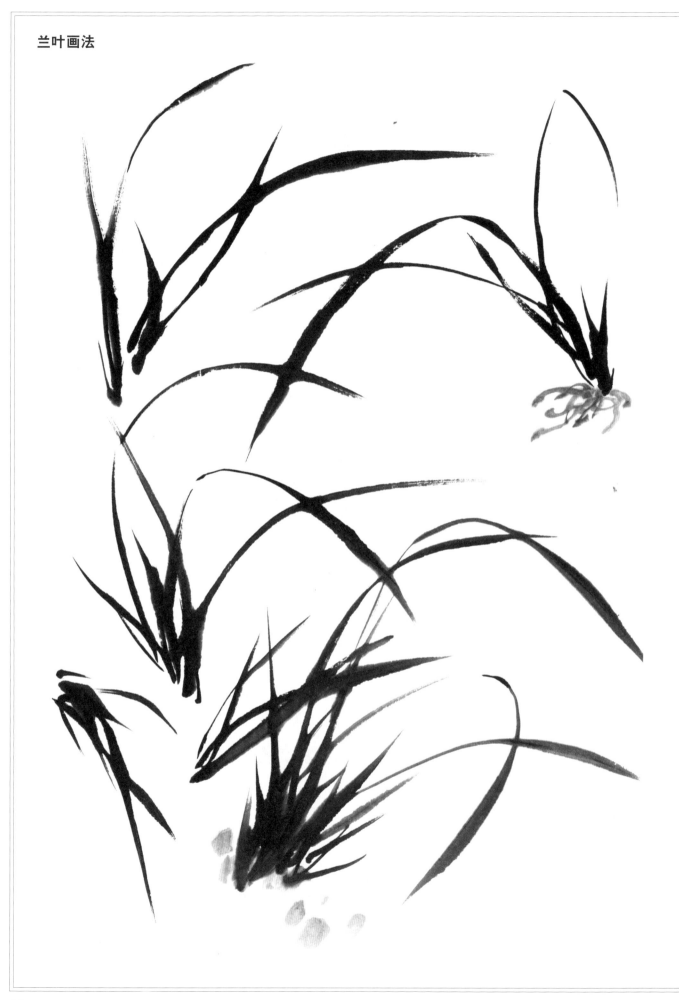

兰花的画法

画花，墨色应比画叶淡一些，笔上的墨不要调得太匀，一笔下去自有浓淡变化。先画中间的两瓣，左右两笔呈合抱状，中间可留一点空隙，再画外围的三瓣，要有长短的变化，方向的变化，不要呈十字状，要注意花的姿态。花画完后即用茎串起来，也可以先画茎后画花，视各人习惯而定。

花苞的画法，用一至两笔点成，笔尖朝上。在茎的两侧错落着点，花苞根部画个小柄与茎相连。左右错开，不宜画得太对称。

兰花也可以用颜色来画，常见的有赭石、石青、石绿、淡红、紫色等，色中可略调点淡墨，以压制火气。最接近自然的调色法是以藤黄、花青、朱磦调成一个暖绿色，笔尖上蘸点胭脂后下笔，瓣尖即呈胭脂色，瓣根则呈黄绿色，自然过渡。有时候可用细笔调胭脂在花瓣上细细勾出花脉，更为写实。

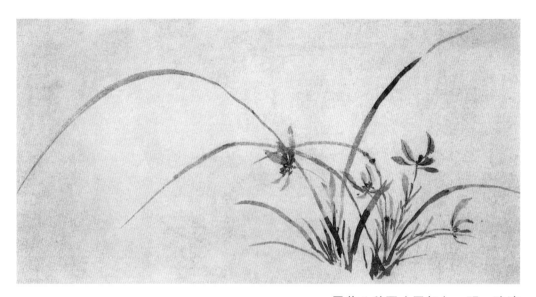

墨花八种图（局部） 明 陈淳

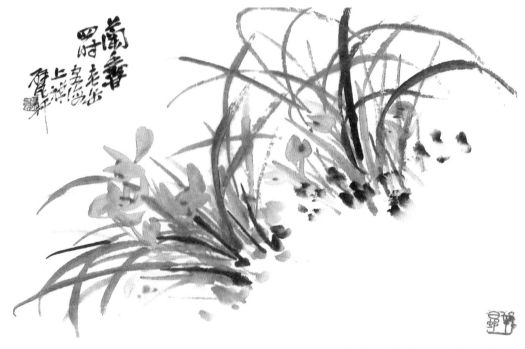

设色花果图之一 清 吴昌硕

花和苞画完后，要趁湿点上花芯，用墨宜浓。用三至四个点组成，类似书法中的点，要有变化，互有照应。有的点在花的中间，墨略有洇开，有的点在花的两侧，形状清晰肯定。花苞点芯在根部加一点即可。也曾见有的画家在墨点中央再加一个黄色的小点，用色宜厚，可使花芯更为醒目。花芯点得好，可使花朵更为精神。

画兰花，有的画根，有的不画根。兰花的根为簇生，肉质，较厚实，画时可用秃笔，墨色比叶较淡，比花较深，水墨宜饱满。若不画根，可用淡墨、淡赭墨或淡墨绿在兰叶根部加点，水分宜充足。加这些点的目的是使画面更丰满，更有层次，也可以说是暗指种植兰花的腐殖土，故用笔要率性随意，不可点得太多太碎。

兰花画法

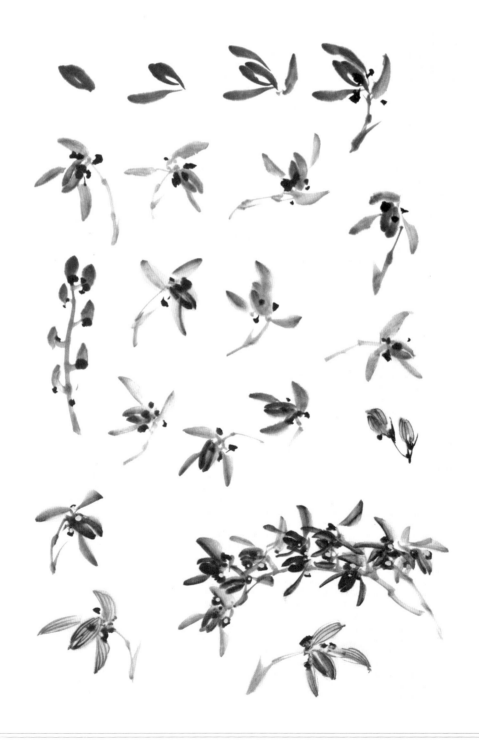

墨兰画法步骤图

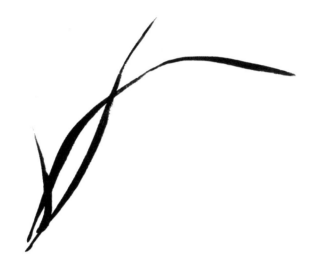

① 按三笔一组，交凤眼、破凤眼的规律，起手画出第一组兰叶。

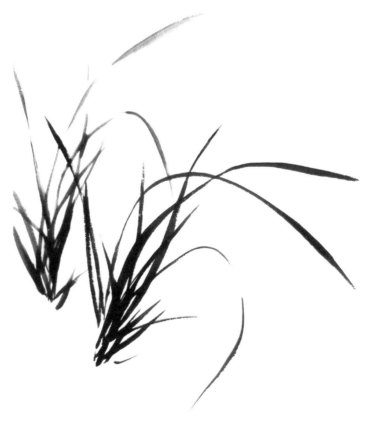

② 在第一组兰叶的基础上，继续丰富拓展，再加上一组中淡墨的兰叶。

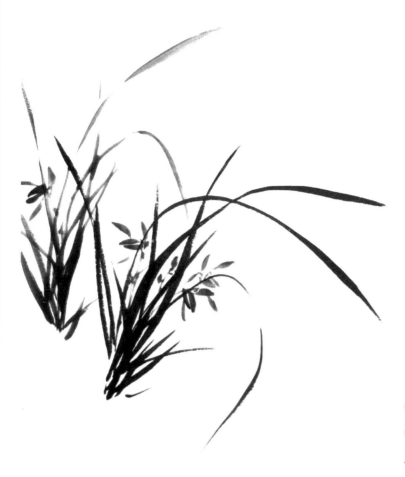

③ 调淡墨，在笔尖上略调点中墨，按五笔一组的规律画出兰花。先画中间合抱的两瓣，再画周边舒展的三瓣。

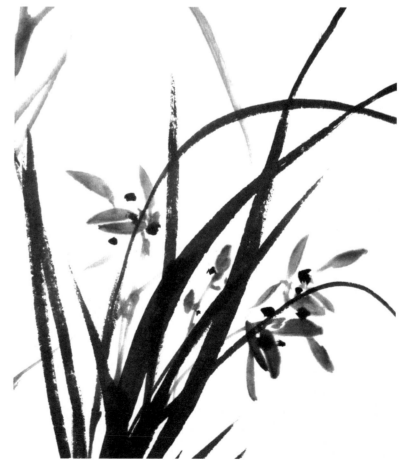

④ 用最浓的墨，以书法笔意点出花芯。

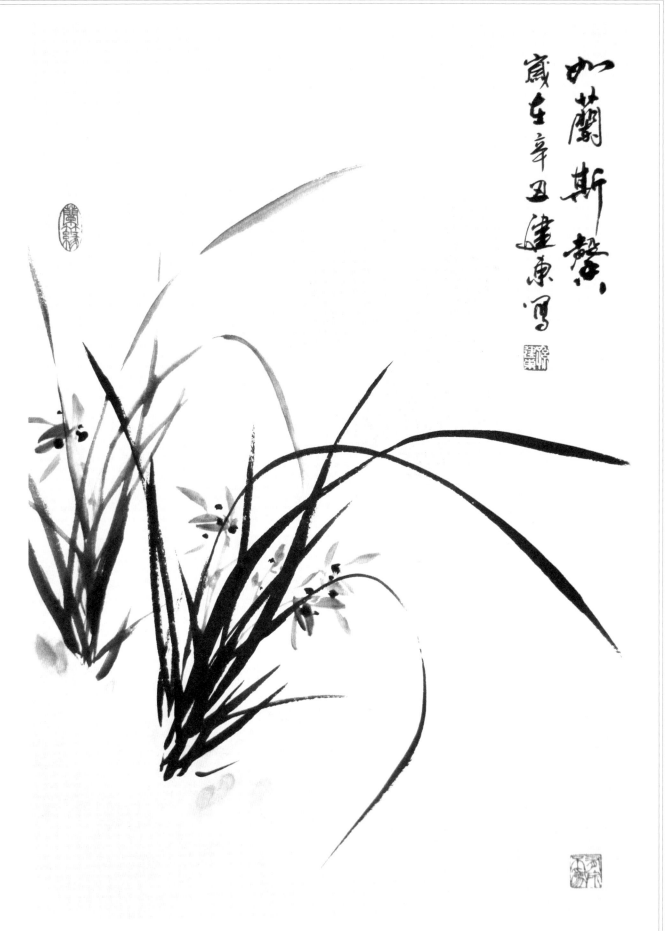

如蘭斯馨

歲在辛丑建康寫

⑤　在兰叶根部用淡墨随意加几个点，丰富画面。最后落款盖章。

蕙兰画法步骤图

① 用大笔蘸浓淡墨侧锋画石头，一气呵成，注意干湿浓淡的变化。

② 石头背后画两组兰叶，注意两组叶的体量不要相等。

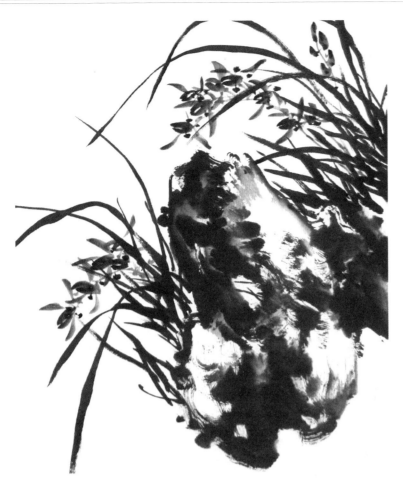

③ 用藤黄、朱磦、少许花青调和，笔尖上蘸胭脂画出成串的蕙花，花形与兰花相同。不等干，直接用浓墨点芯。

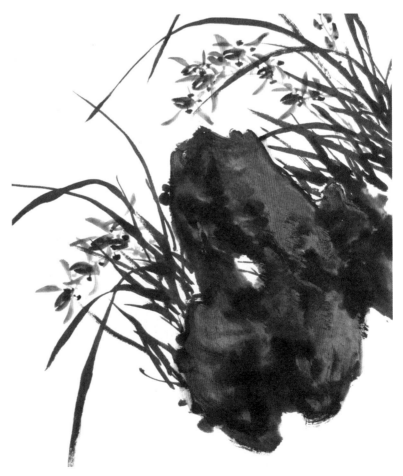

④ 用朱砂略调赭石，罩染石头。暗部可略调墨。

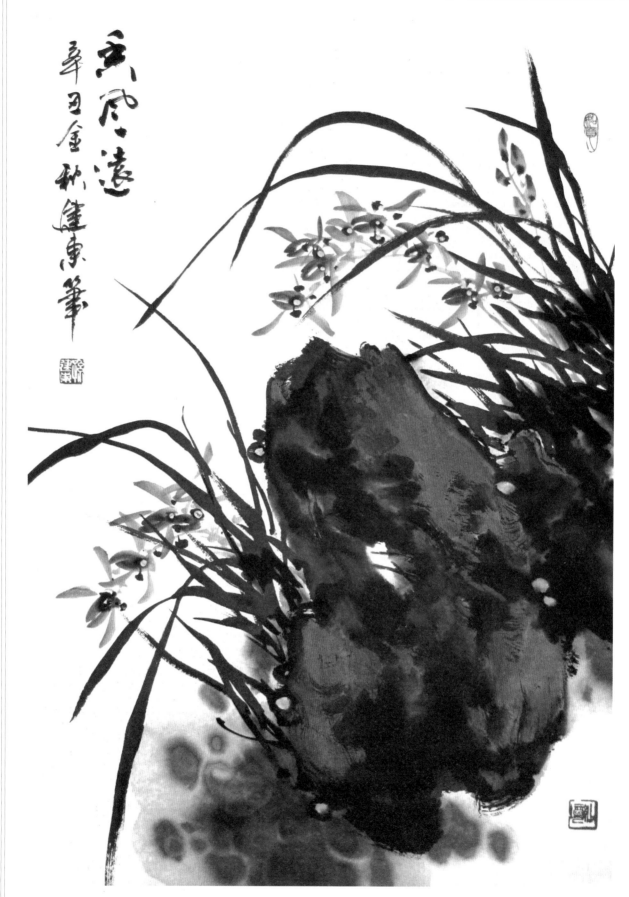

⑤中淡墨略调胶对画面下部进行烘染，水头要大。在部分花芯的墨点上用淡黄水粉色加点，用石绿点嵌宝点，落款盖章完成作品。

画兰范图

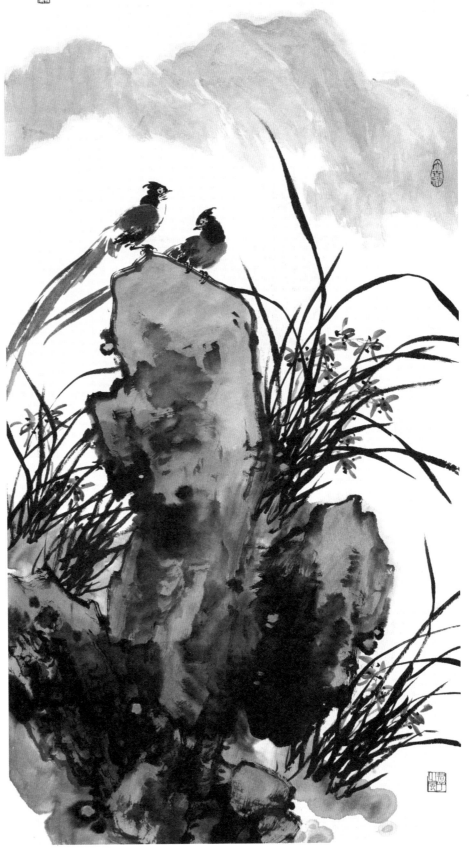

幽谷清品
蘭草已成行山中意味長堅貞還自抱何事鬥群芳
癸卯春月健康

幽谷清品

兰草已成行，山中意
味长；坚贞还自抱，何事斗
群芳！山石坚挺，上有双鸟
屹立不动，石旁兰草茂盛，
生机勃勃。全幅清意四溢，
尽显兰草风致。

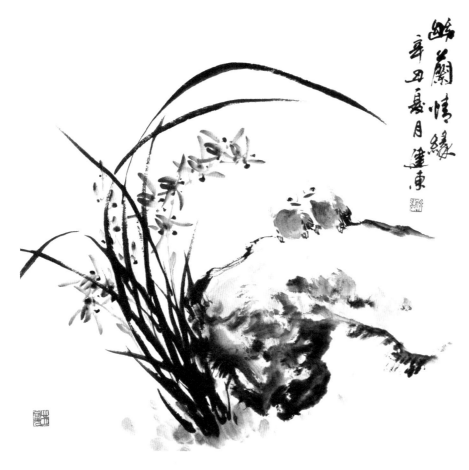

幽兰情缘

　　山石之侧，一丛兰草和兰花傲然耸立，一对小鸟，态浓意密，似在窃窃私语。用笔虚实相应，表现幽静甜蜜意境。

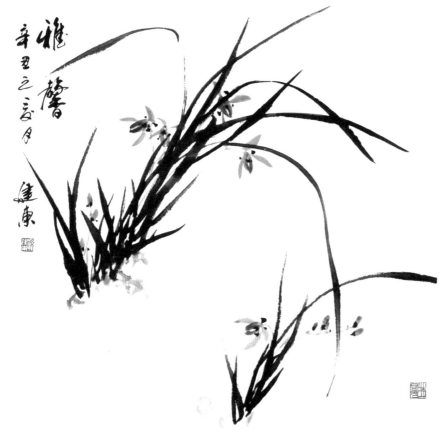

雅馨

　　寥寥数笔，水墨画出兰花长叶，用笔劲利，笔意绵绵。调色画兰花点缀其间，清新雅致，馨香宜人。右下方再画兰花一小丛，以作呼应。

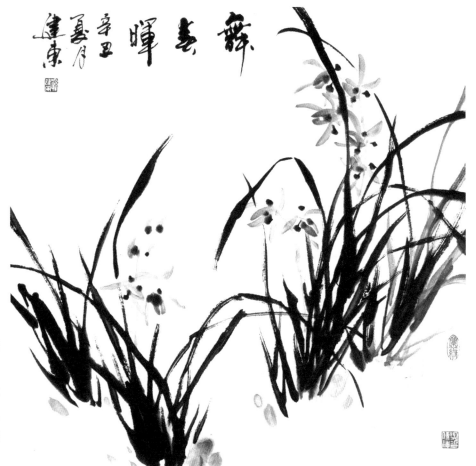

舞春晖

密密撇出兰叶数丛，用笔轻重有序，数朵设色兰花轻缀兰叶当中，清丽可人。兰花兰叶，犹如在春晖中舞动欢呼，极见情韵。

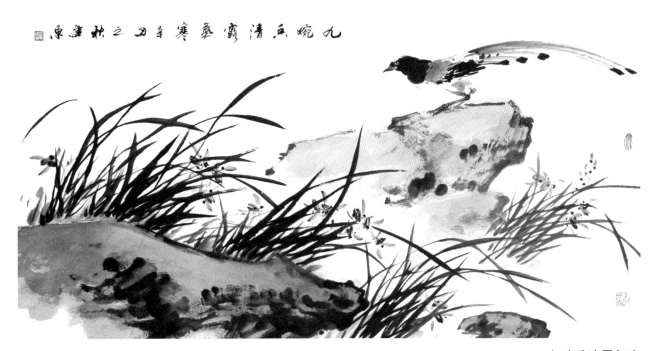

九畹香清露气寒

山石横卧，石旁兰草郁郁葱葱，秀劲绝伦，兰花盛放，生机勃勃，疏密有度。一石上有鸟儿伫立，羽色美丽动人。全画呈现出无限生意。

第五章 竹子的画法

　　竹，四季常绿，坚劲挺拔。古人云"画竹千年之功"，要画好并不容易。但画好了非常有用，不仅可以与任何花和鸟搭配，画人物和山水也可以作为陪衬。画竹子要注意四个环节：竿、节、枝、叶。用书法的笔法来对应，即"竿如篆，节如隶，枝如草，叶如楷"。

　　画竹一般先画竿，可以用中锋，也可以用侧锋，调个中墨，下笔前笔尖上略蘸点浓墨，画出的竹竿就有墨色的变化。出笔要注意大的布局，可从上而下，亦可从下而上，主张从上而下者，认为书法写一竖都是从上而下的；而主张从下而上者，则认为竹子是从下往上长的，都有道理，可根据个人的习惯和画面的需要而定，不必拘泥成法。亦见有的画家画长竖幅的竹子，把纸放横了，人站在桌子边横着画，可边走边画等把竿画完了再把纸竖过来画竹叶，这样再长的纸画竹竿都能一气呵成。

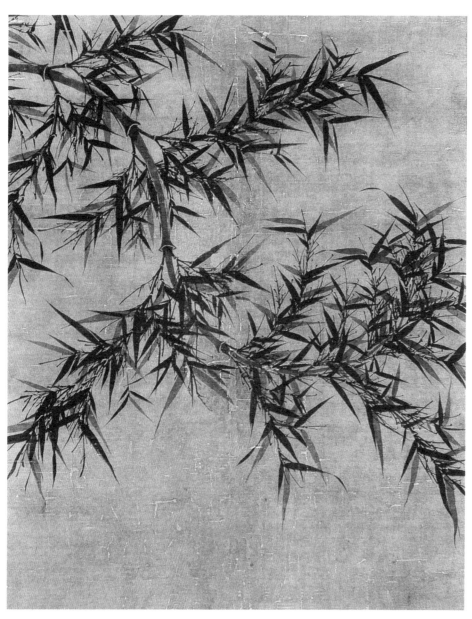

墨竹图　北宋　文同

竹竿与竹枝的画法

画粗的竹竿，有的画家爱用排笔，调好中墨后，左右两角蘸浓墨，中间滴些清水，画出的竹子颇有立体感，但容易显得死板，没有书法笔意。故大部分画家还是主张用较大的笔先蘸中淡墨，再蘸浓墨，画时笔尖朝外，分左右两笔画成一个竹竿，再用小笔补笔修形，更为自然。

画竿必须留节，起笔时略顿笔，收笔时略向左边提笔，断开，再画下一节竹竿。两段之间不宜对得太准，略错开一些更好，更有姿态。画细的小竹竿不必断笔，在竹节处略加停顿即可。

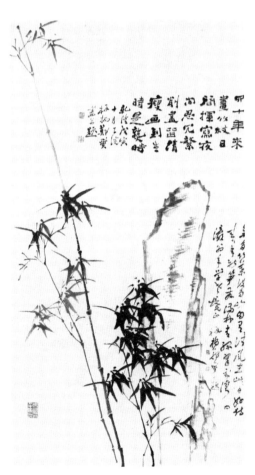

竹石图　清　郑燮

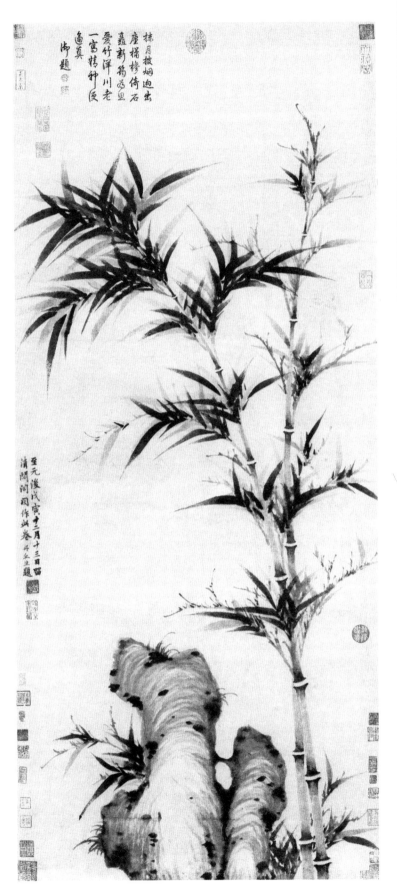

清閟阁墨竹图　元　柯九思

画两竿以上的竹子，最好有高矮、粗细、主次之分，不要完全平行，不要等距离。三竿以上最好有两竿交叉。几竿竹子的竹节部位要错开，切忌画在一条平行线上，这是初学者经常犯的毛病。

竹竿画完，即可趁湿用浓墨勾节，两端各有点顿，中间的线有破墨的效果。勾节有八字式、乙字式等变化，注意书法用笔，并根据竹竿的透视来决定是向上弯还是向下弯。勾粗竹子的节，勾完后可以在线的下方加一排小点，更符合老竹子的特点。

竹竿画法

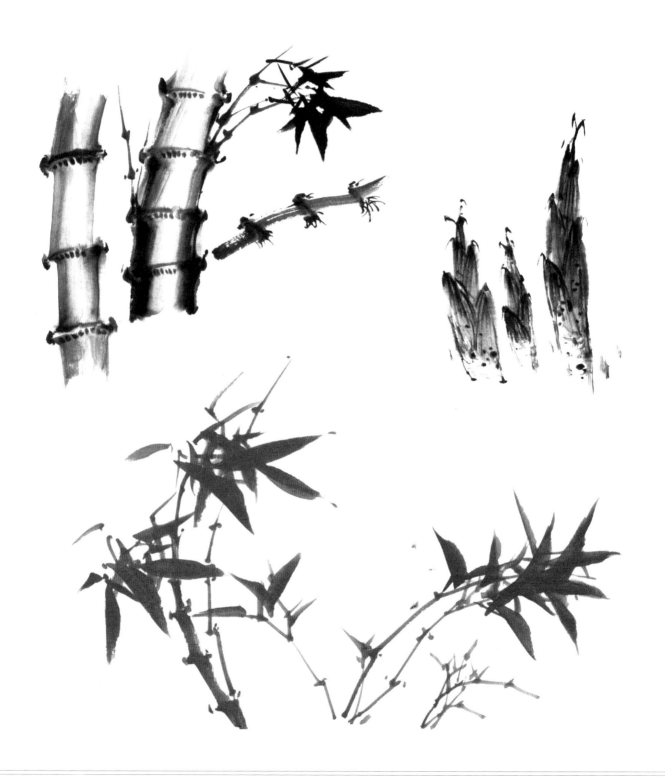

接下来是画枝，竹子的枝为互生，即一节如出枝在左，次节出枝必在右，相互交替而生，可出一枝，亦可出二至三枝。竹枝用笔，按"枝如草"的说法，要松动自然，枝与枝之间不必处处按规矩生发，可随机应变，视构图的需要、章法的大势、疏密的变化而定。也有的画家先画叶再穿插画枝，都是可以的。

竹枝画法

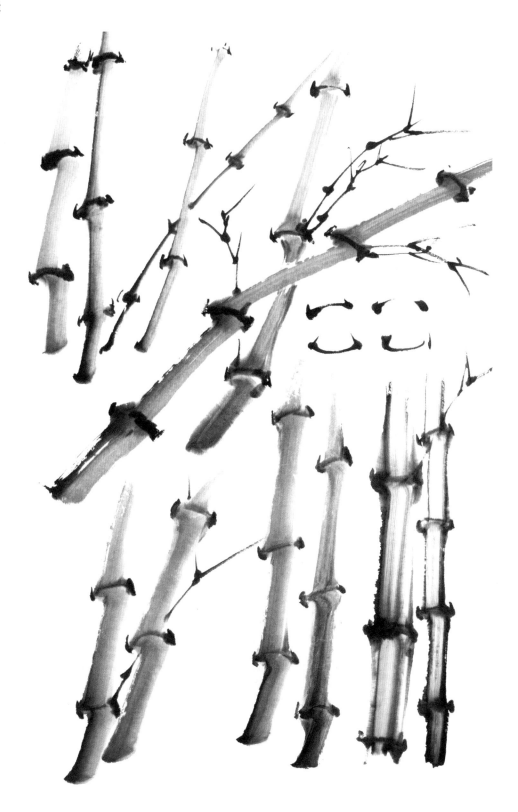

竹叶的画法

画竹叶，基础的练习是以楷书的笔法写之，宜中锋用笔，实按虚起，也可辅以侧锋，要有长短、粗细的变化。要把握好度，太长如苇叶，太短如树叶，太弯如桃叶，太软如柳叶，皆不可取。还不要忘了在部分竹叶添上小柄，小柄的线要与竹叶形成夹角，不宜垂直。

竹叶的组织结构值得用心练习，故人用多种形象为竹叶命名，如个字形、介字形、燕尾、鱼尾、峨眉、飞雁、惊鸦等，其实只是为使初学者记住其下笔的形象而已，真正画竹叶切不可照此描画。个人的经验，按"怒气画竹"的说法，下笔要爽捷，干净利落，每组竹叶要有个大方向，不能四面八方皆出叶，三笔以上的竹叶必须要有交叉，这与画梅的"女"字、画兰的"凤眼"是同样的道理，但不要出现十字交叉。一组竹叶的顶上要挑出一两个短笔，谓之"结顶"。如画幅中出现竹叶较多，可分几

淇澳清风图（局部）卷　明　夏昶

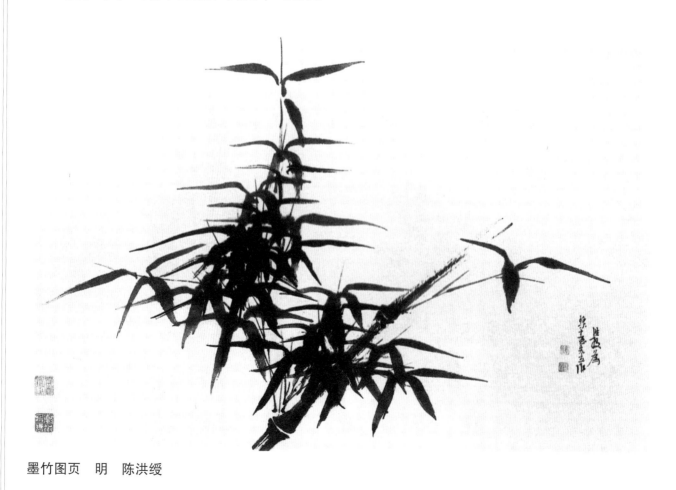

墨竹图页　明　陈洪绶

个团块安排位置，各团块的面积不要相等，要分主次，再用零散的竹叶来串联。重要的、前面的竹叶要用浓墨，后面陪衬的竹叶可用淡墨，更有层次感。

竹叶的画法还分偃叶和仰叶两种，偃叶是指下垂的老叶，仰叶则是指向上仰的新篁。竹子才出土时为竹笋，可用赭石对墨来画。

练习画竹先练习画水墨竹子，也可以加上色彩，一般竹竿用颜色，如绿色或青色，竹叶以墨为主，陪衬的层次则以淡墨加颜色与竹竿呼应。也可以纯用朱砂色来画竹（重处加胭脂），谓之"朱竹"，传为苏东坡发明，别有韵味。

由于四时气候的不同，画竹还有晴竹、风竹、雨竹、雪竹之分，各具特色。一般画竹为晴竹，偃叶仰叶皆可出现；雨竹可把纸喷湿了再画，竹叶下垂，没有仰叶；风竹则所有的叶向一个方向倒，略有角度的变化，注意叶柄的回转；雪竹则靠留白和加粉来表现雪，基本上要留在竹竿和竹叶的上部，最后在画上洒白色水粉色的点表示下雪。

竹叶画法

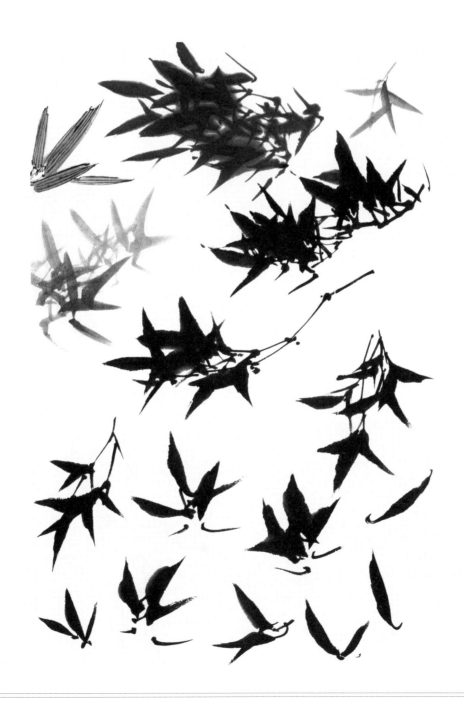

墨竹画法步骤图

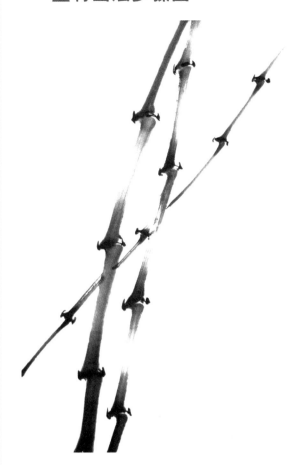

① 笔上先蘸中淡墨，再蘸点重墨，由下而上画出有深浅变化的竹竿，随即用浓墨勾节。

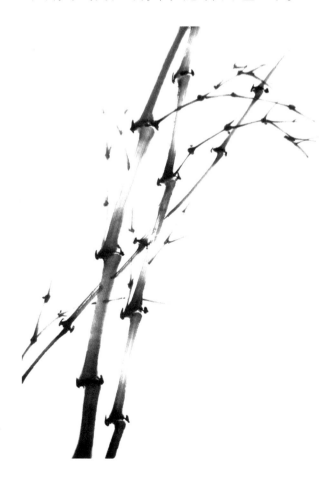

② 中墨出枝，注意线条的走势和穿插，要有疏密的变化。

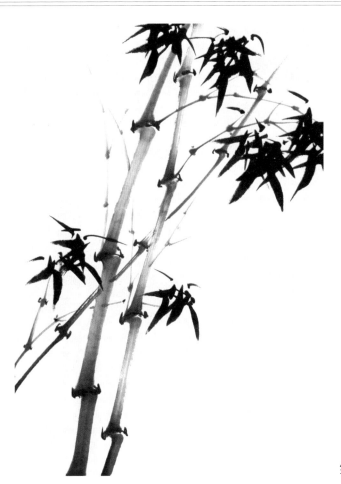

③ 用浓墨画出主要的几组竹叶，注意各团组的面积不要相等。

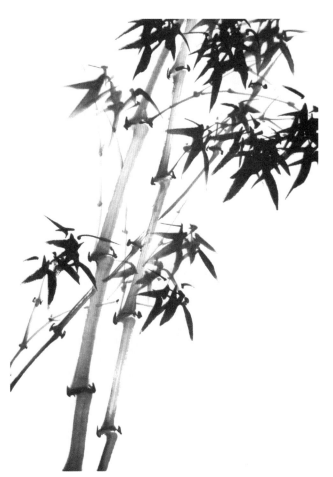

④ 用有变化的中淡墨画后一个层次的竹叶，把几个浓墨团组的叶子有机地联系起来。

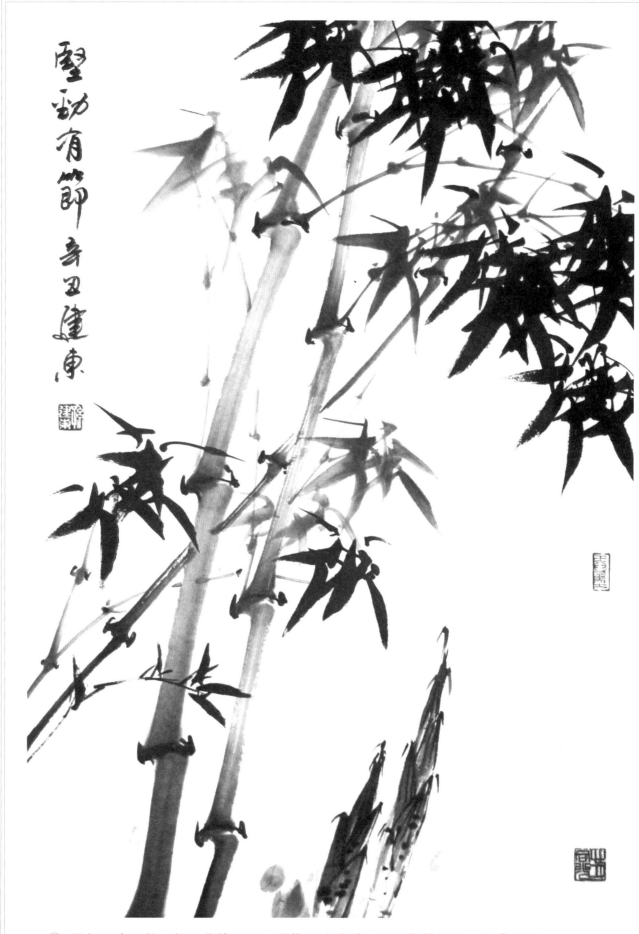

⑤ 添加两个竹笋，细心收拾画面，调整竹叶造型。最后落款铃印，完成作品。

彩色竹子画法步骤

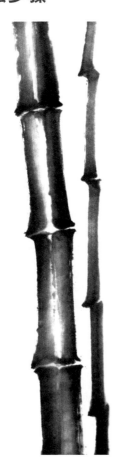

① 用藤黄调花青加墨作为基本色，下笔前笔尖再加点墨，笔尖朝外，左一笔右一笔画出粗毛竹，再画一枝细竹子以作对比。

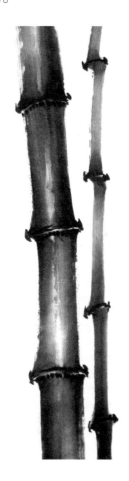

② 用小笔修正竹竿的形，趁湿勾节，在粗竹子的竹节线下加一排小点，更能显出老竹竿的特点。

③ 等粗竹竿色干之后，先用浓墨画竹叶，随后用小枝条串联在一起。

④ 淡花青调墨对竹叶进行烘染，注意从深到浅过渡要自然。

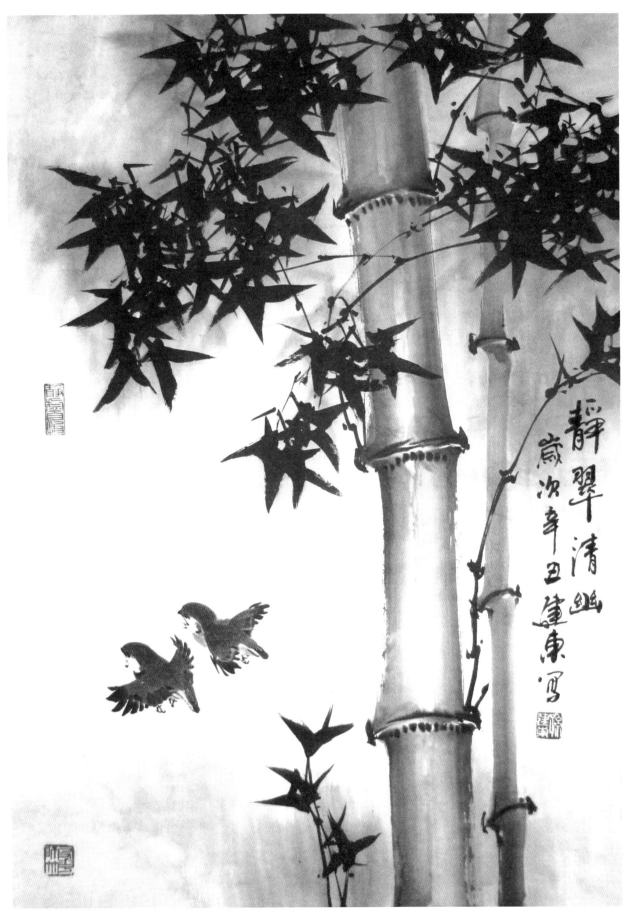

⑤ 空处画红色小鸟一对，与冷调子的竹子形成色彩对比。最后落款盖章，完成作品。

画竹范图

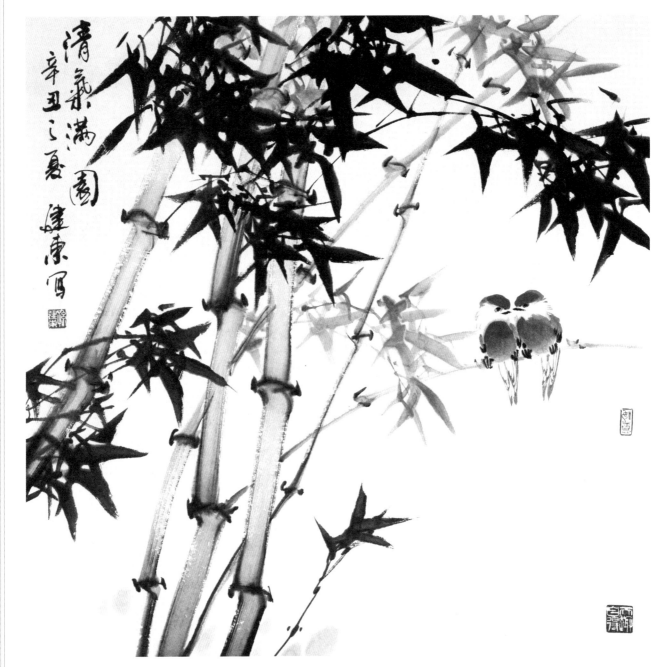

清气满园

 画竹数竿，挺拔而立，竹叶密密，以书法之撇

笔法写之，墨色浓淡相间。有小鸟立于枝干之上，

神态动人。全画清气四溢，神足韵高。

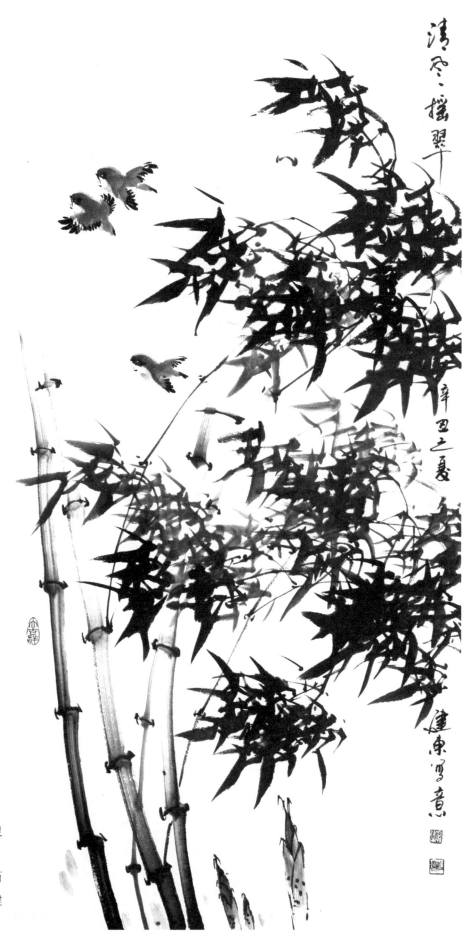

清风摇翠

　　数竿清竹，随风摇曳，竹叶纷纷而动，小鸟也迎风而飞。意境清幽动人，用笔劲健有力，用墨层次井然有序。

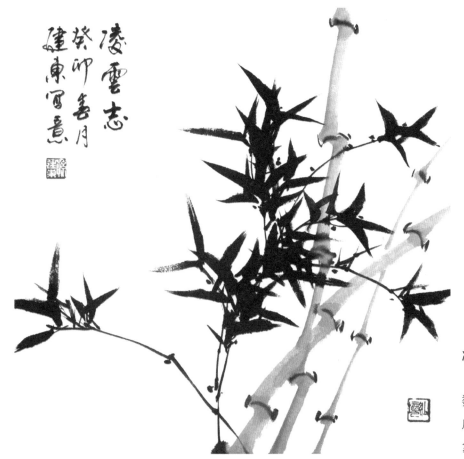

凌云志

　　淡墨设色画出竹竿，竹叶数丛，错落有致，构图虚实呼应。竹节分明，节节拔高，正象征凌云之志。

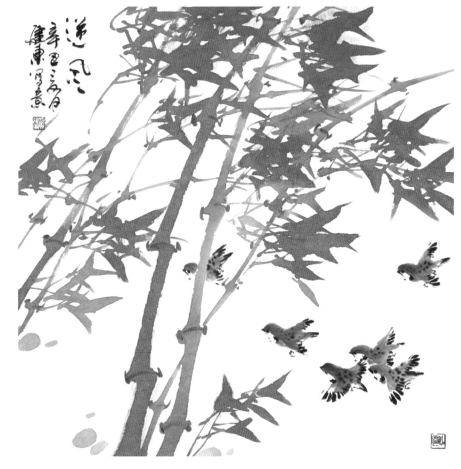

逆风

　　此画既是风竹，又是朱竹，用笔洒脱，竹叶逆风舞动之姿跃然纸上。右下侧画上数只麻雀，更添灵动之美。

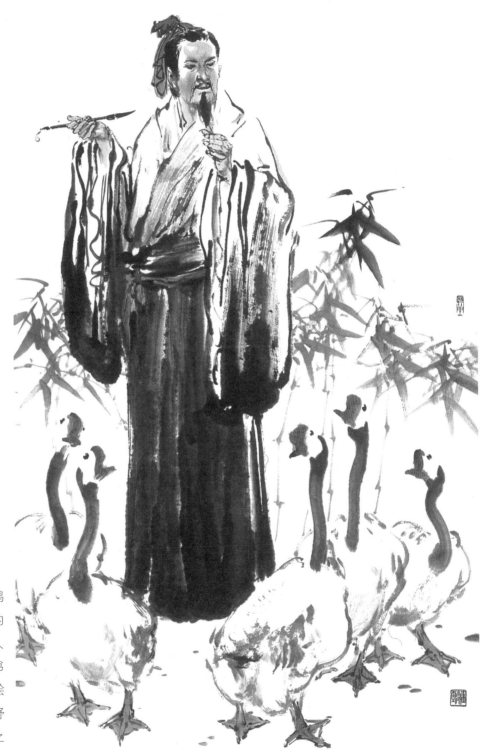

右军爱鹅图

春城写之　　癸巳年秋月建康　右军爱鹅图

右军爱鹅图

　　书圣王羲之喜爱养鹅是尽人皆知，更为关键的是，他从鹅的体态、行走、游泳等姿势中，体会出书法运笔的奥妙。本图描绘的就是这个故事，用笔舒展，很好地表现出王羲之文人雅士的气质。

第六章 菊花的画法

菊花主要在秋季开放，品种繁多，从瓣形来看，有单瓣和重瓣之分；从花形来分，有抱芯与露芯之分；从园艺上来看，有大菊、中菊、小菊、标本菊、品种菊、大立菊、悬崖菊和吊菊等。每年的菊展都令人目不暇接，美不胜收。

菊花的画法以勾花点叶为主，亦有兼用色彩作没骨点垛的。菊花的花形，有的似球形，有的似盘形，有的似碗形，或以球形与盘形相结合，初学宜从最常见的普通菊花入手。理解了菊花花头的立体形态，可使勾花的时候不至于显得平板。勾画的时候要想着每个花瓣都是从中心点生发出来的，还要讲究姿态，最好不要太圆，太规矩。勾花瓣时宜用长锋的勾线笔，先蘸中淡墨，笔尖上略蘸点浓墨，从外向内勾，起笔时可略作顿笔，有书法味。画两朵或两朵以上的花头，先画最靠前的那一朵，画第二朵时不要平行，不要垂直。画第三朵时按不等边三角形的位置来安排，以此类推。

点花芯，有些球形的菊花是看不见花芯的，所以不用点，有些菊花的花芯可以点得很随意，用浓墨，或在浓墨的中间加点水粉色（类似于嵌宝点）。画盘形的露花芯的菊花，可以画得比较工整些，比如可以赭黄色打底，用赭墨点下半部，用中黄和淡黄点上半部，颜色要厚，要见笔。最后以淡墨或淡色加以渲染，以增强立体感。

菊花的花蕾，像一个小拳头，花瓣四边向中心聚拢，下部加几个墨点作为花托。在这个基础上，崩出一两个花瓣来，便可逐步演变成半开放的花朵，在一群花中间可以有一两朵半开放的花，更显自然。

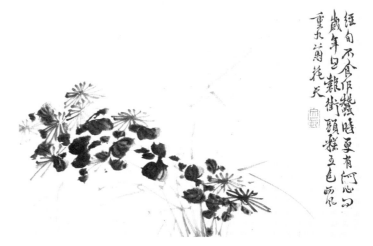

菊花图　明　徐渭

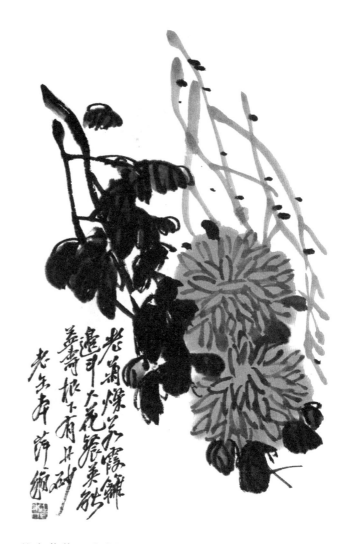

益寿菊花　齐白石

画菊花花瓣

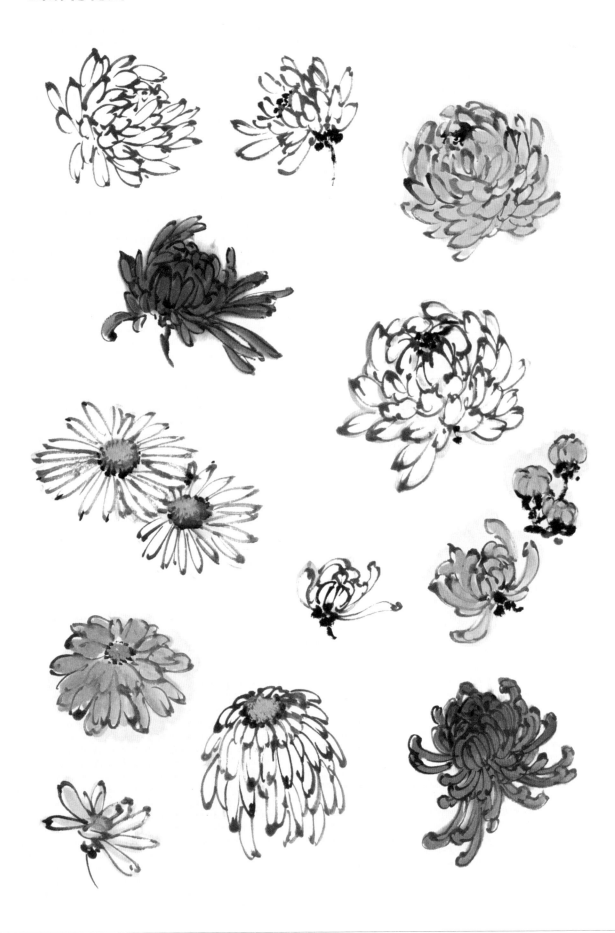

画菊花的叶子与梗

菊花的叶子，有三叉的、五叉的和七叉的，以五叉的最多见。画叶要注意正、反、卷、折各种透视形态，叶子正面色浓，反面色淡，画时要分别对待。

叶子单独画一片的话，分五个瓣组合而成，后面两个点得小一点，墨色以中墨为主，要有深浅变化。趁湿，用浓墨勾筋。先勾中间主脉，再勾次脉。靠近叶尖处勾密一点，后面可疏一点。画成片的叶子，不必拘泥于几片几叉，可根据大形分疏密随意点垛，到勾筋时再根据叶的走势来梳理，勾出叶子的形。留空的地方，

添上叶柄，这样就有线有面了。一般来说，花瓣比较细的菊花品种，叶子也相对瘦一点，花瓣比较肥的品种叶子就相对宽一点，但在写意画创作中，也可以把花瓣画得比较细，而叶子点得较肥，以求对比强烈的效果。

画菊花的梗，可与叶子同时进行，菊花为草本植物，但其梗坚韧秀挺，介乎木本与草本之间，画时多用浓墨，用线宜挺劲有力，且不要画得太光滑，可有顿挫，适当留飞白，并在梗的侧面加一些墨点，那就是指分枝发叶的节点。

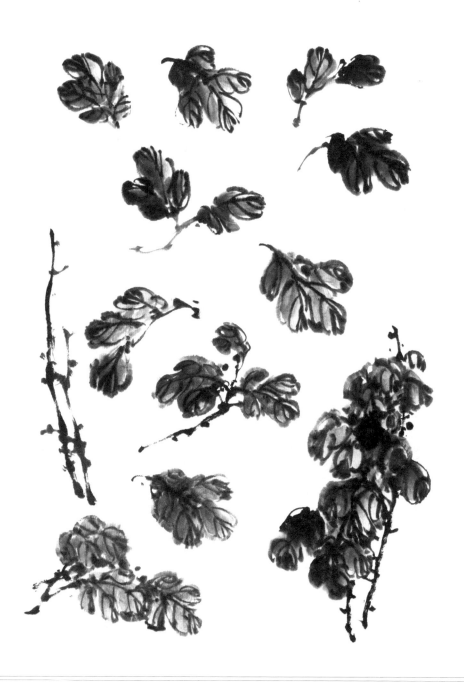

　　练习画菊，可先画墨菊，再练习画黄色的花和更多色彩的花。染色的时候要顺着花瓣走笔，忌平涂，以防过多地遮掩线条的墨色。也可以从纸的反面来染色，利用生宣纸吸水的特性，让颜色渗透到正面，这样便不会有损墨气。画彩色菊花，还可以先铺色再勾线，取墨破色或色破色之法，可使线条自然洇开，韵味更足。如以色勾线，可先用藤黄打底，半干时用赭石勾线，又如用曙红或大红打底，半干时用胭脂勾线，都别有风味。有些花的颜色，靠近花中心部位较深，四边外围较淡，染的时候要注意过渡自然，根据具体对象的颜色来确定怎么染。

　　叶子可用浓淡墨画，也可以用颜色画，最常用的是藤黄调花青加墨，称为汁绿，下笔前再加一点浓墨，此法比较写实。也有用赭石加墨来画叶子，秋意更浓，或用石青、花青加墨画叶子，有冷冽的感觉，形式感强。

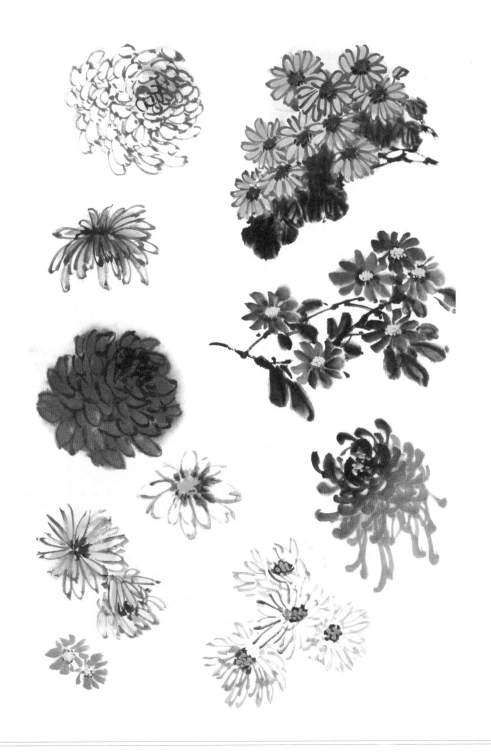

墨菊画法步骤图

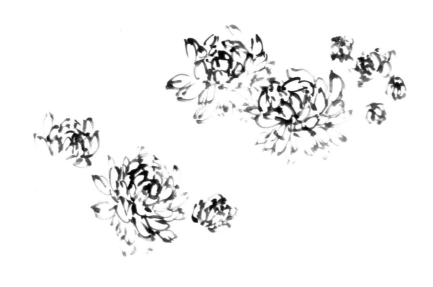

① 调中淡墨，勾出菊花花头和花蕾，花朵中央墨色可稍浓些。

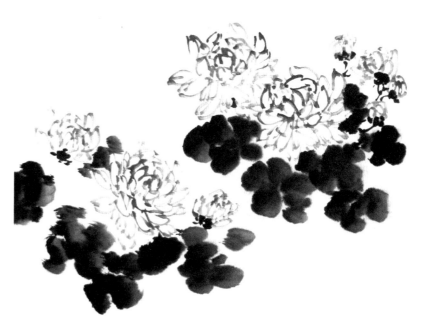

② 用浓墨点花托，可多点几个点。换大笔先调中淡墨，再蘸浓墨，点出叶子的大形。

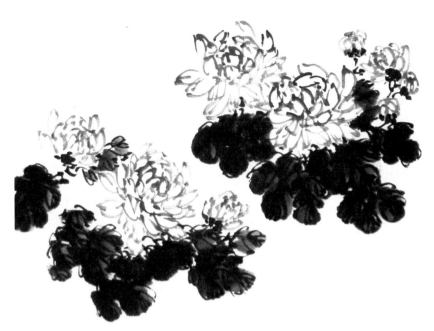

③ 待半干时，用浓墨硬毫勾叶筋，靠叶尖处线条可较密一些。

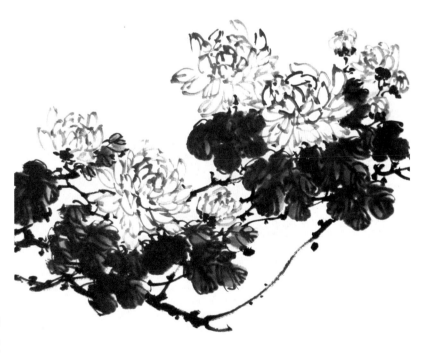

④ 调很淡的花青顺着花瓣的线条烘染一下，使线条显得厚实些。再用浓墨画杆，并加苔点。

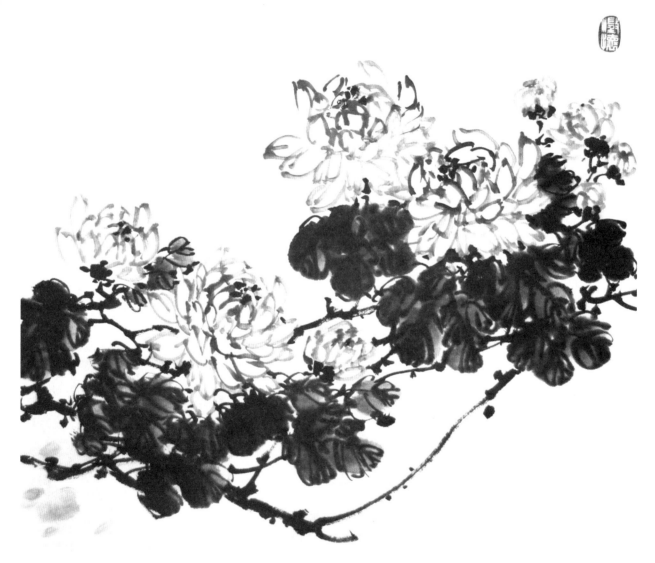

秋去菊
方好
丁亥寒
花自在
深怀
傲霜意
那肯
媚重阳
岁在辛丑
仲秋
建康墨菊
并录宋
王十朋诗

⑤ 用最浓的墨随意点上花芯。收拾画面，在上端落款盖章。

彩色菊花画法步骤

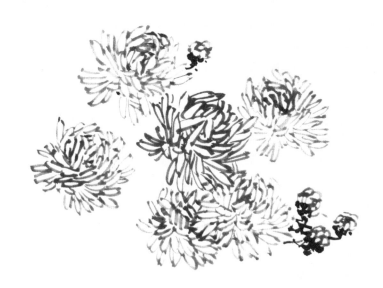

① 用比较密集的线条勾出黄菊花的形,注意墨色要有变化,浓墨点出花蕾的花托。

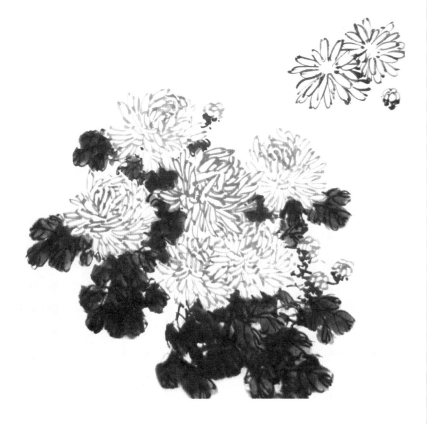

② 藤黄调花青调墨画出叶子的形,半干时浓墨勾筋,用胭脂勾出红菊花的花瓣。

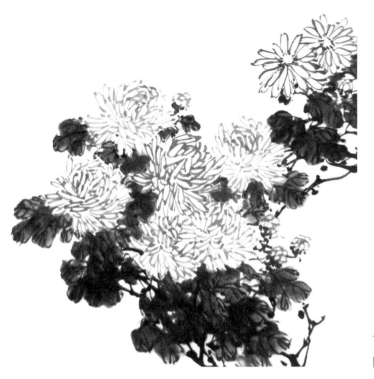

③ 重墨点出红菊花的暗部，叶子与黄菊花相同，然后在叶子的空间用线穿插出菊梗。

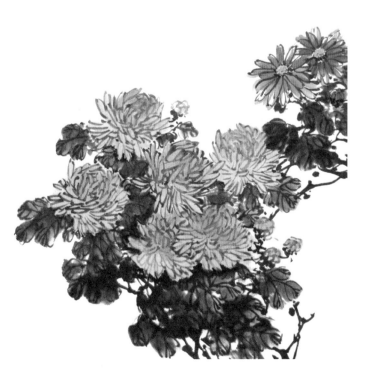

④ 用藤黄、鹅黄染黄菊花，曙红染红菊花，内深外淡，以赭石、中黄、水粉色点花芯。以墨为主画八哥，嘴、脚染黄色。

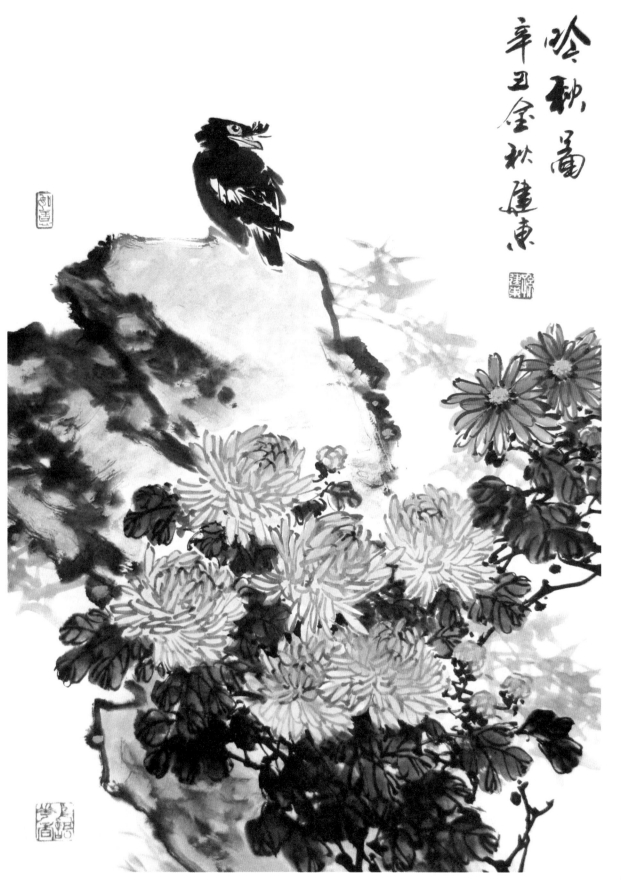

⑤ 用干湿浓淡变化的墨色勾出石头，以石绿、淡赭石罩染，再用一个暖绿色画小竹子作为陪衬，丰富层次。最后落款钤印，完成作品。

画菊范图

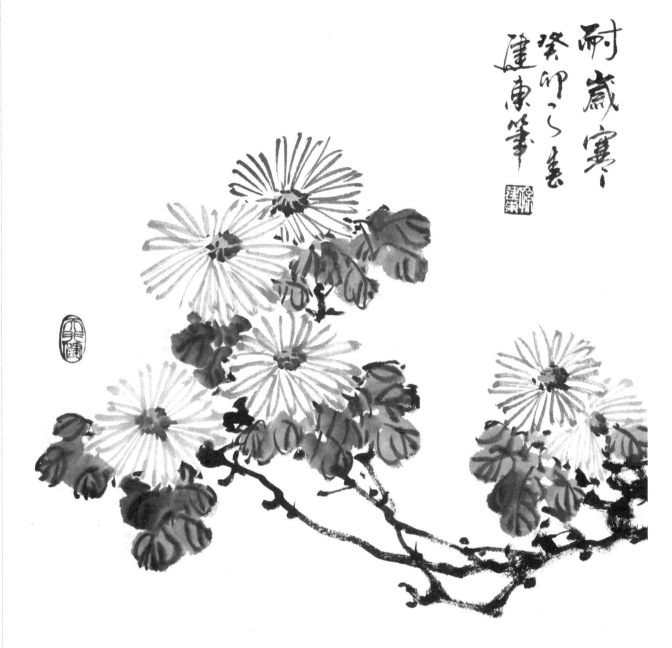

耐岁寒

　　以笔勾出数枝菊花枝干，枯湿兼融，淡墨设色，
画出叶子，复用勾出花瓣，藤黄点出花蕊。全幅用
笔刚柔并济，构图虚实有致，显现菊花可耐岁寒之
淡雅格调。

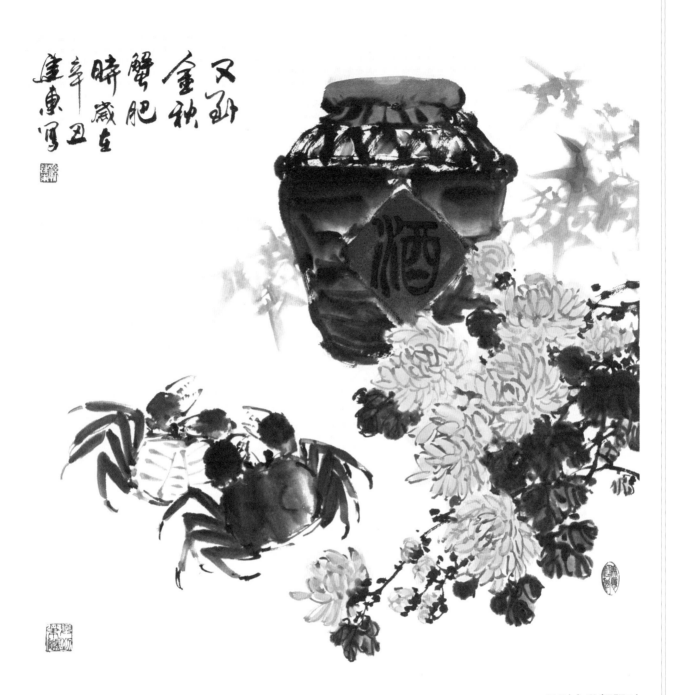

又到金秋蟹肥时

　　将黄菊和酒坛、螃蟹并置一处，充满生活意趣。
黄菊朵朵，杂而有序，螃蟹水墨晕染，栩栩如生。
全画构图左松右紧，笔情墨趣兼备，观之惹人遐想，
引人入胜。

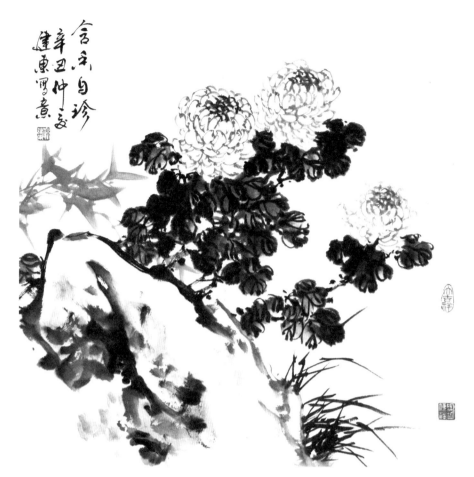

含香自珍

　　山石之侧，菊花盛放，枝叶浓密，白色花冠硕大，花叶交杂，却密而不乱，层次分明。上下更有竹兰映衬，设色清淡，更显菊花含香自珍之姿。

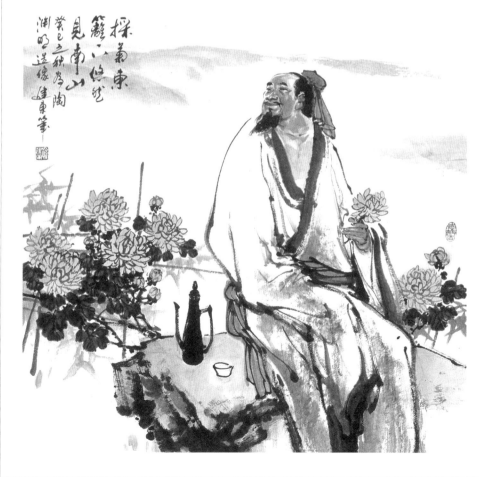

采菊东篱下

　　"采菊东篱下，悠然见南山"，是东晋大诗人陶渊明的名句。本图描绘一文士坐在菊花旁边的石头上，拈菊赏玩的情形，文士神态悠然，尽显诗中表现意境。线条勾勒老辣，设色清幽。

第七章 梅兰竹菊配禽鸟的画法

画梅兰竹菊，经常需要配禽鸟。世界上的禽鸟品种非常多，在中国画中，常见的有孔雀、仙鹤、锦鸡、雉、白鹇、犀鸟、金刚鹦鹉、天鹅、鸳鸯等，其中不乏国家一、二级保护鸟类。入画的珍禽一般个体较大，羽色华丽多彩，体态优美高雅，一直是历代画家喜欢表现的题材，加之民间赋予各种禽鸟许多美好的寓意，如孔雀之吉祥、仙鹤之长寿、天鹅之高贵、鸳鸯之恩爱等，所以很受广大人民群众的欢迎。

学习写意国画重点解决造型和笔墨两方面的问题。造型上，首先要对禽鸟的形体特征、解剖结构有一个初步的了解，我们可以通过去动物园写生、参考各种鸟禽照片和影视资料、临摹前辈大师画写意禽鸟的佳作等方法来进行学习和创作。

需要提醒的是，禽鸟中有不少品种雄鸟和雌鸟的差异是很大的。如孔雀、鸳鸯、白鹇、锦鸡、雉鸡等。雄鸟的羽毛非常漂亮，色彩丰富，尾翼颀长，而雌鸟则大都以灰褐色调为主，还往往带有麻点类的斑纹。

写意花鸟的笔墨方面，主要的表现方法不外乎勾勒和点厾两类技法，在此基础上再衍生出各种变化。勾勒，即以线条来造型，淡色的花卉、枝干的轮廓，禽鸟的嘴、眼睛、爪子等都宜用勾线的方法表现。点厾，讲究落笔成形，重色的花瓣、叶子，重色的禽鸟的躯体、羽毛等都可以用墨和色直接点厾。勾线的笔多用硬毫，点厾则宜用软毫。

在笔墨技法的表现上，应以墨色的变化与色彩的变化相结合，做到色不碍墨、墨不碍色，并充分利用各种色破墨、墨破色、干破湿、湿破干、浓破淡、淡破浓等破墨技法。色彩厚重之处，我们主张先用浓墨打底，再往上厚堆矿物颜料的方法，可使较鲜艳的色彩不轻浮、有

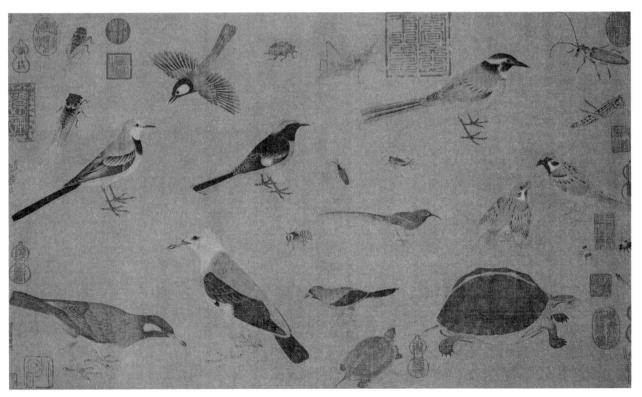

写生珍禽图　五代　黄筌

71

依托。使用的颜料可以中国画颜料为主体，适当加入一些水彩、水粉颜料，可使色彩变化更为丰富。

　　写意禽鸟作品的配景，一种是以同样具有吉祥美好寓意的花卉来配。如牡丹、玉兰、紫藤、杜鹃、山茶、芍药、海棠等，以表达人们对美好生活的向往。另一种是以该类禽鸟的生长、生活的环境来配，如生活在水边、湿地的珍禽宜配芦苇、荷花、芙蓉、垂柳等水生或亲水的植物；而生活栖息在丛林、山地的禽鸟，则可配雨林、灌木、热带花卉植物等，以表现原始的生活状态。当然也可以根据意境来配。如袁晓岑先生画丹顶鹤，常将其置身于蓝天之中或雪原之上，甚至背景不着点墨，将那种空旷、辽阔、清远的意境表现到极致。

　　画好写意禽鸟还要注意布局、章法、题款、钤印等诸方面的问题，力求协调、完美。

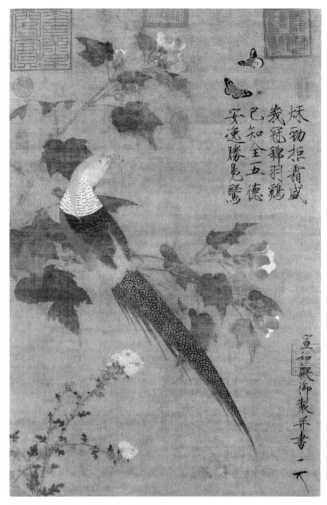

芙蓉锦鸡图　北宋　赵佶

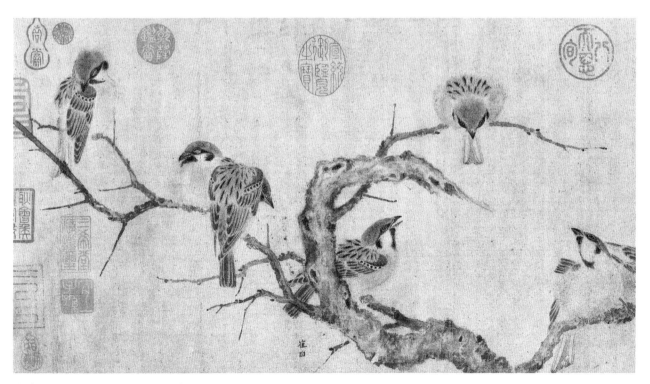

寒雀图卷（局部）　北宋　崔白

鸟的结构图

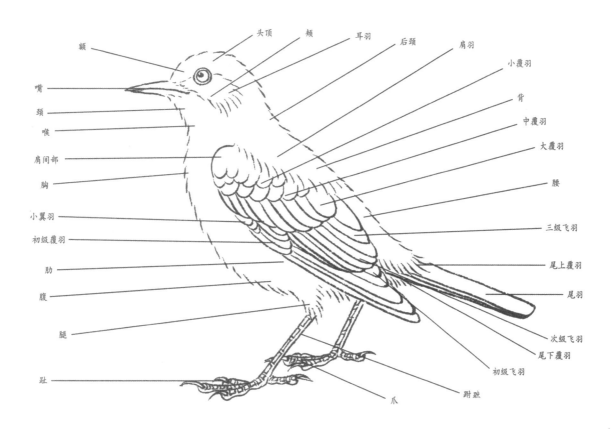

颏　头顶　颊　耳羽　后颈　肩羽　小覆羽　背　中覆羽　大覆羽　腰　三级飞羽　尾上覆羽　尾羽　次级飞羽　尾下覆羽　初级飞羽　跗跖　爪　趾　腿　腹　肋　初级覆羽　小翼羽　胸　肩间部　喉　颈　嘴

鸟的局部画法

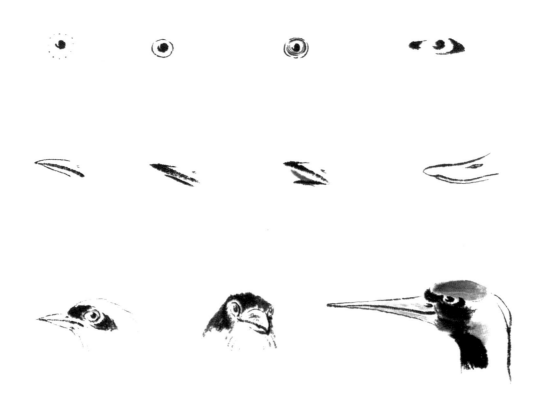

各种禽鸟动态图

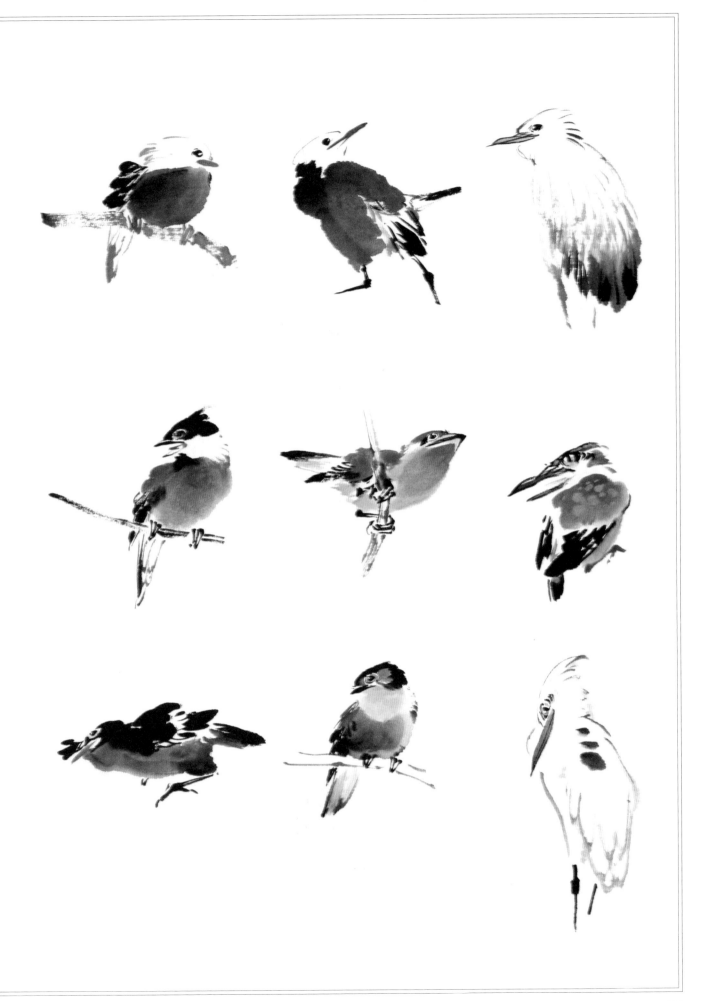

画小鸡步骤图

① 用重墨先点出小鸡的头部、背部和翅膀的覆羽部分。墨中的水分，以略微能洇出一点来为最佳，刚好表现小鸡的绒毛。

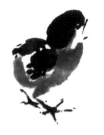

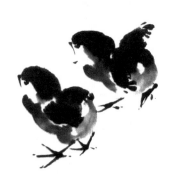

② 用淡墨画出小鸡的胸、腹和腿部，用笔要干脆，脸颊部位可留白，再用焦墨点眼睛，勾嘴和脚，趾尖处可点一个小点表示爪尖。

③ 画黄色小鸡，先调藤黄，略兑赭石，下笔时再兑点焦茶来点小鸡的身体，翅膀梢可用焦茶点。浓墨点眼勾嘴，朱砂画脚，并给所有小鸡头顶上加红点。眼眶处可略加赭石。

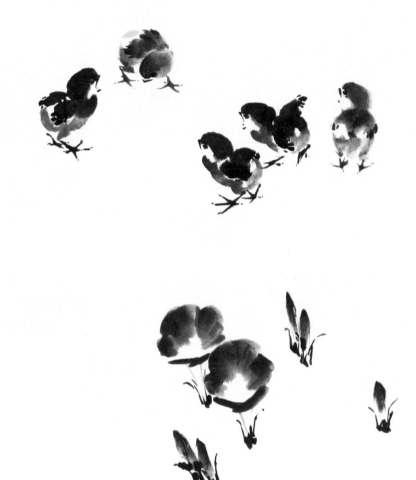

④ 用石青调酞青蓝从前到后画牵牛花瓣，趁湿用淡曙红衔接一下。花蕾的顶端可用重酞青蓝勾出旋扭的花脉。花托用浓墨勾。

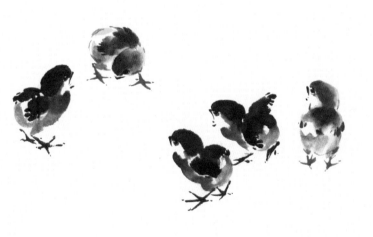

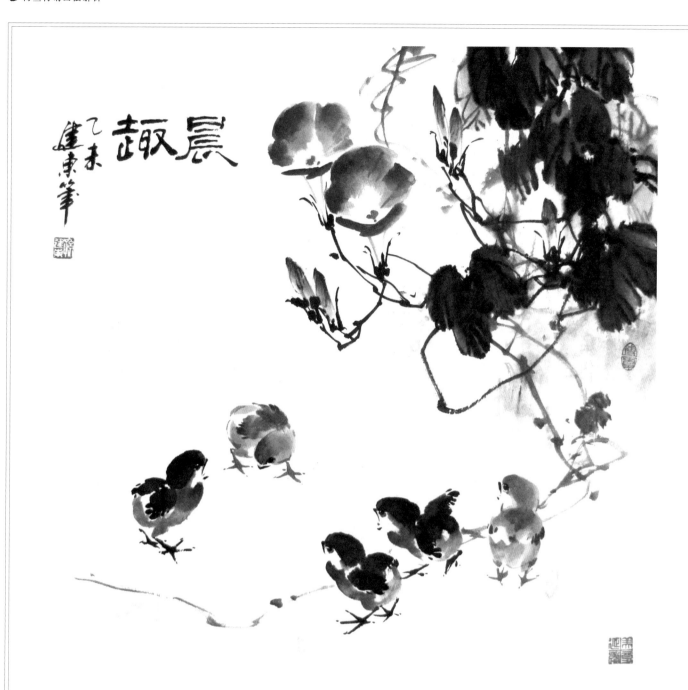

⑤ 花芯可用鹅黄加朱磹点。以较重的墨画叶子，趁湿勾叶筋。牵牛花乃藤本植物，用浓淡两个层次的线勾出藤条，这些线条引导着画面的大势。最后用草隶笔法书写标题"晨趣"，行草书写名款并钤印。

画鹤步骤图

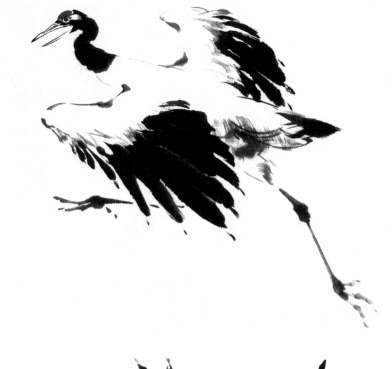

① 先画出前面的黑颈鹤，要注意黑颈鹤的特征：头顶为红色，后脑勺为黑色，眼睛后面有一块白色的羽毛。与丹顶鹤不同，黑颈鹤的初级飞羽是黑色的。黑颈鹤的脖子其实只有上半部为黑色，下半部是白色的。

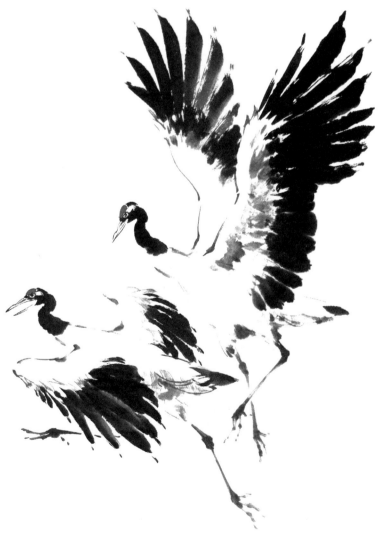

② 接着画后面的黑颈鹤，注意两只鹤的动态要有变化。翅膀打开的时候，最长的羽毛并不是第一根，而往往是第二、三根（正如人的大拇指不是最长的一样）。次级、三级飞羽的墨色可略淡于初级飞羽。

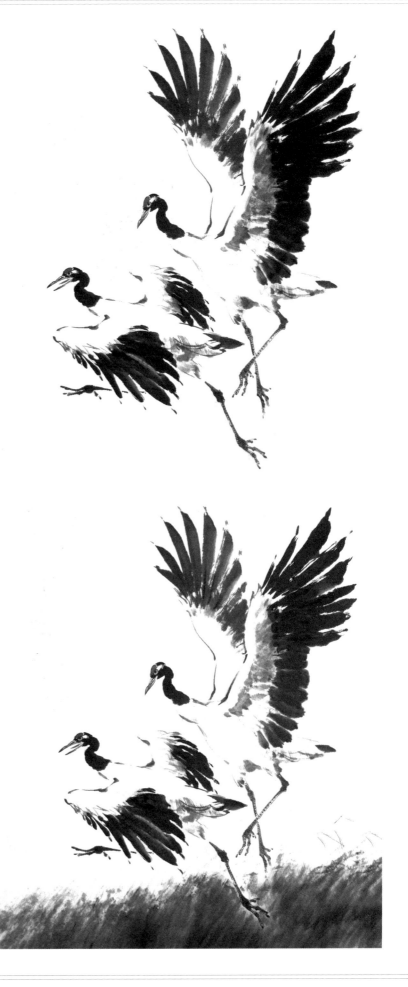

③ 刻画脸的细部，嘴可用熟褐调墨渲染，眼眶用赭石勾，虹膜染中黄，舌头染淡曙红。身体的白色部分用淡赭石加墨烘染暗部。勾出脚上的鳞片。

④ 在鹤体的空白部分罩白粉，翅膀的转角处、边缘处用粉略厚，其他的地方用薄粉。在翅膀的黑色部分用头青擦几条简单的线。然后用橘黄、焦茶加墨调一个暗土黄色，把毛笔按扁画出秋天的草地，趁湿用枯墨画草破之。用色可比预想的要深一些，干后会变淡。

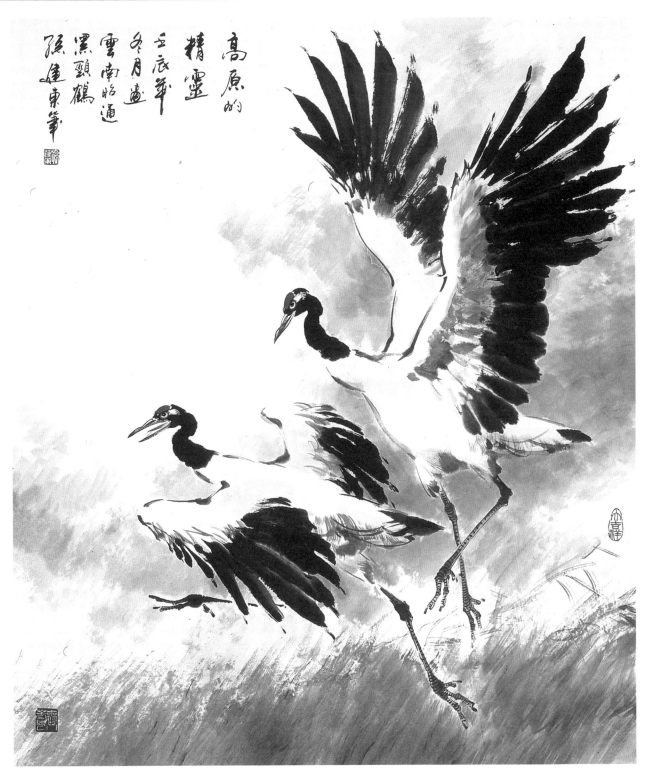

高原的
精灵
壬辰年
冬月画
云南昭通
黑颈鹤
孙建东笔

⑤ 用花青调墨加水烘染一下背景，以反衬鹤体的白色。注意要见笔，不要平涂。最后落款钤印，完成作品。三方印的位置以不等边三角形为佳，取名为"高原的精灵"。

画鹇步骤图

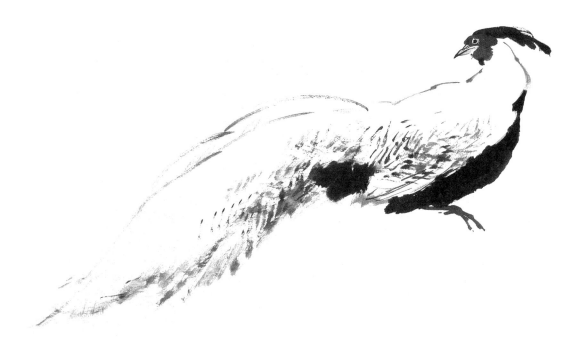

① 先画白鹇。白鹇的特点是红脸红脚、白背黑腹，头上有黑色冠羽。白鹇的白色背脊的后半部和白色尾羽的前半部有"<"字形的细纹，可用侧锋笔蘸中淡墨轻皴。暗部用淡赭墨烘染。嘴和眼睛的虹膜着黄色。

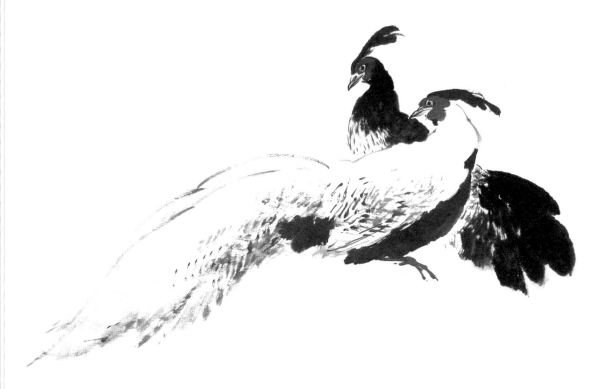

② 再画黑鹇。黑鹇与白鹇不是一种鸟，但都为国家二级保护动物。黑鹇也是红色的脸、黑色冠羽，身子为黑色偏蓝，腹部有灰白色羽毛。尾羽黑色侧扁，不如白鹇长。黑白两鸟都为雄鸟，雌鸟则皆为棕褐色，并有灰褐色不规则斑纹。

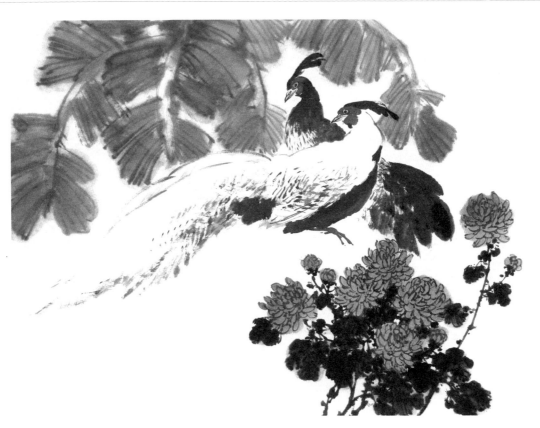

③ 画出近景菊花，用赭石勾线，罩染藤黄调鹅黄与朱磦，用墨画叶子，趁湿勾叶脉。用藤黄调花青加墨画背景芭蕉叶，趁湿用淡墨勾形和叶脉。

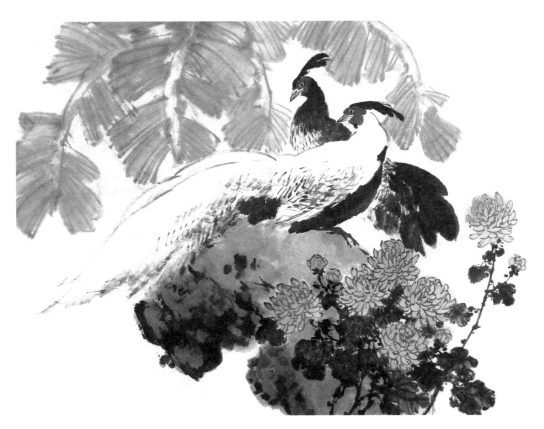

④ 用胭脂勾出白鹇脚上的鳞片。用较薄的白色水粉色罩染白鹇的背部和尾翼，背部的边缘部分上粉较厚。用大号硬毫笔勾出石头的轮廓，并在干后罩淡石青调墨。

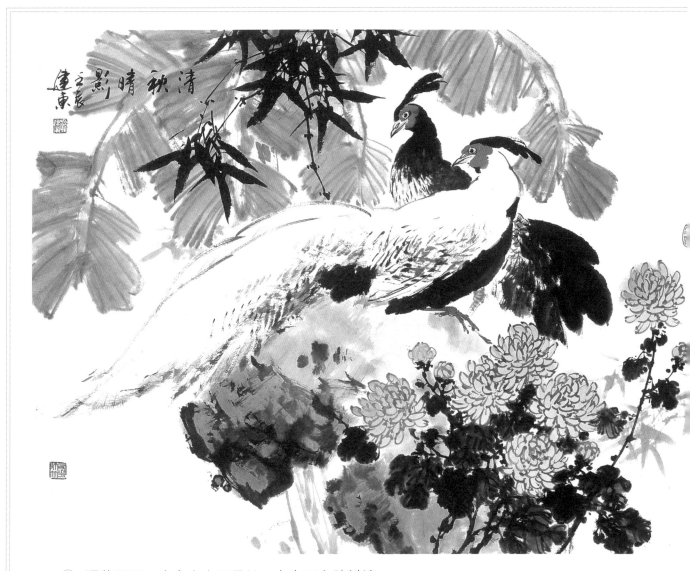

　　⑤ 调整画面，在左上方压墨竹，在右下方陪衬淡花青竹叶，以丰富画面的层次。石头后面寥寥几笔交代一下芭蕉的杆。最后落款盖章，取名为"清秋晴影"。

画禽鸟范图

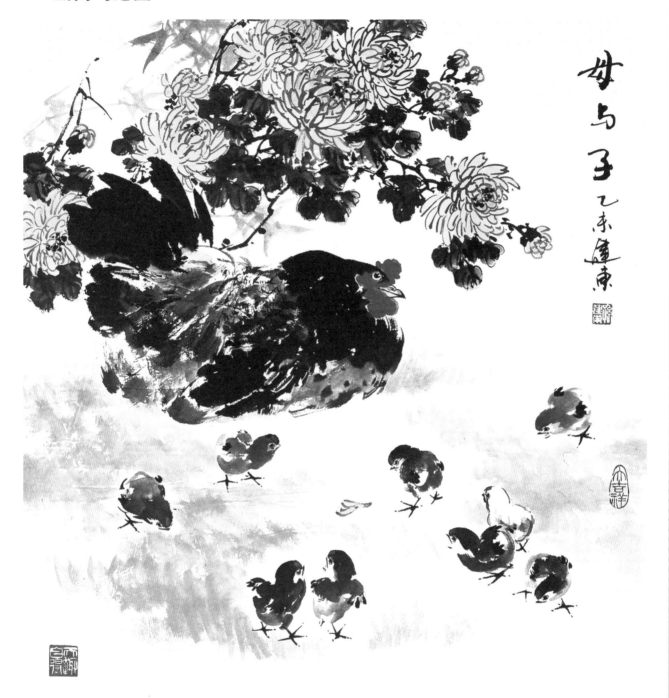

母与子

　　一丛菊花茂盛开放，依稀还有竹影婆娑，一母
鸡躺卧花下，神态安详，旁有一群小鸡玩耍觅食。
场景温馨，用笔老到，墨趣盎然。母鸡小鸡造型准确，
栩栩如生，刻画母子深情，引人入胜。

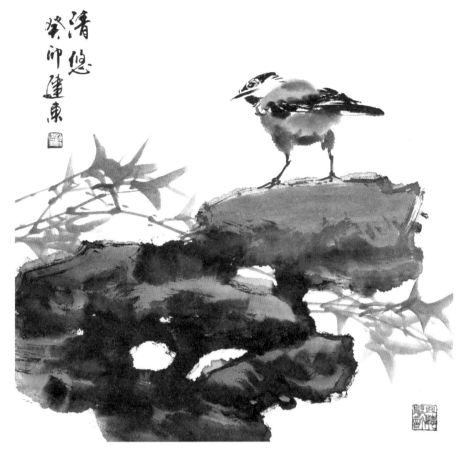

清悠

　　山石玲珑，旁有青青竹叶一丛，小鸟站立石上，姿态从容，顾盼之间，有悠然之意。用笔洒脱劲练，清幽淡然之境溢出纸幅。

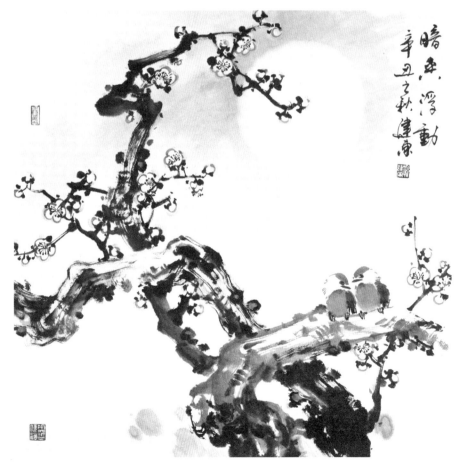

暗香浮动

　　月色朦胧，梅花静静绽放，如有暗香浮动，梅干上栖息小鸟，似在窃窃私语。设色清淡有致，构图虚实相应。

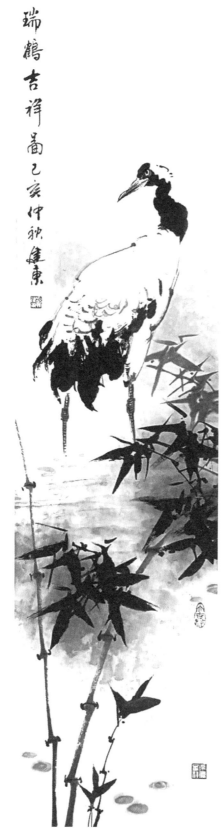

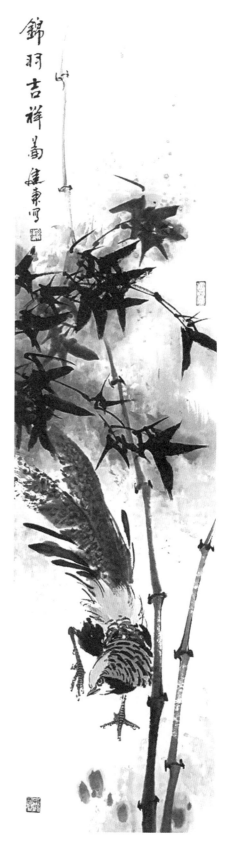

瑞鹤吉祥

清竹数竿，摇曳于河边，河中有鹤，回首而望，与竹相映成趣，暗寓吉祥之意。笔力劲健，意境清幽。

锦羽吉祥

两竿清竹，挺立于画面中间，下有锦鸡一只，似在漫步寻觅，身上羽毛，五彩夺目，吉祥意趣显露无遗。

「范图欣赏」

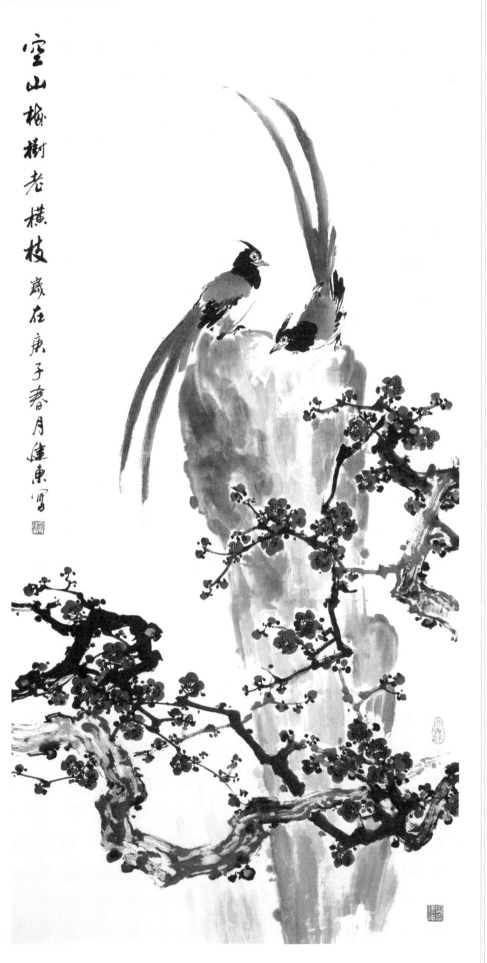

空山梅树老横枝 岁在庚子春月建东写

空山梅树老横枝

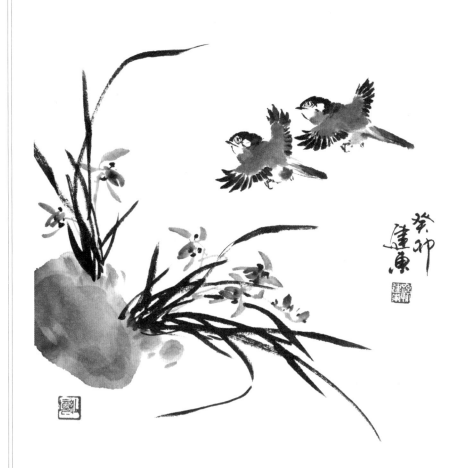

兰草小鸟

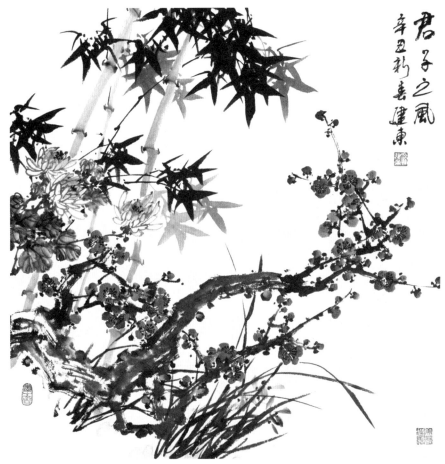

君子之风

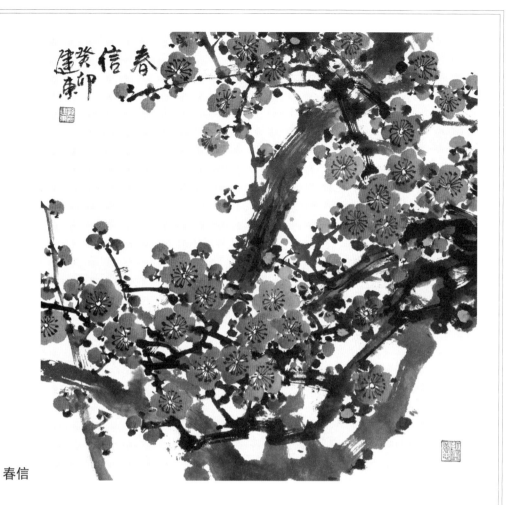

春信

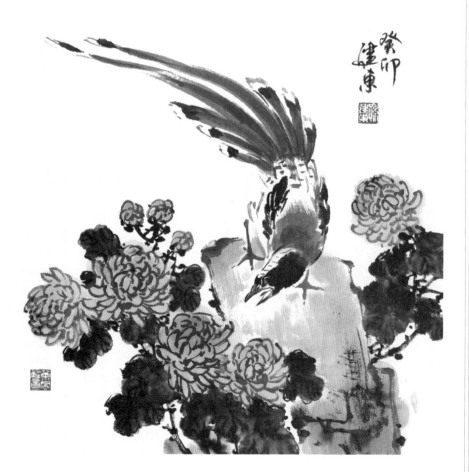

锦鸡南花图

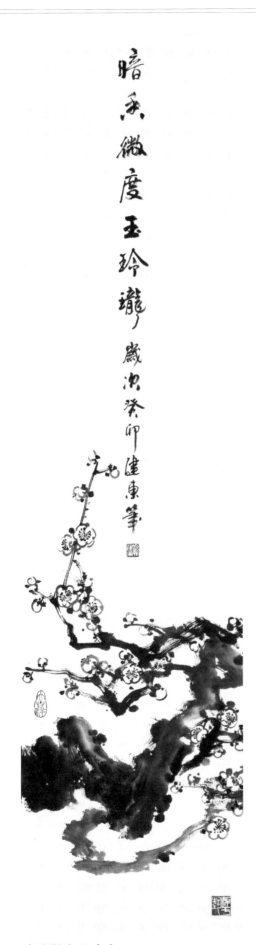

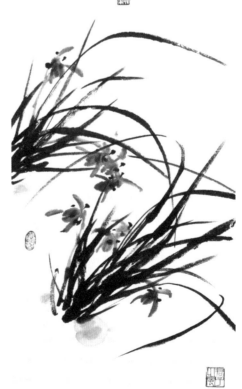

暗香微度玉玲珑　　　　　　　　留得清香入素琴

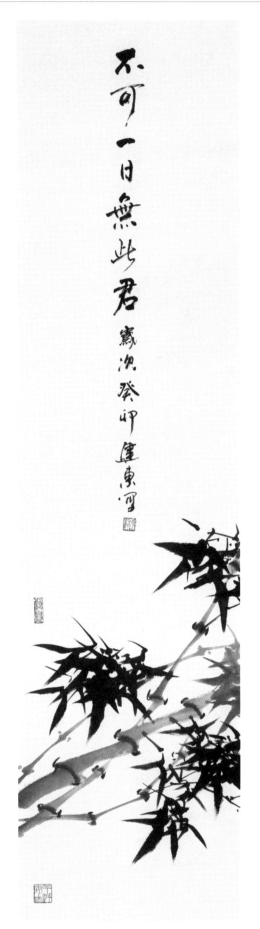

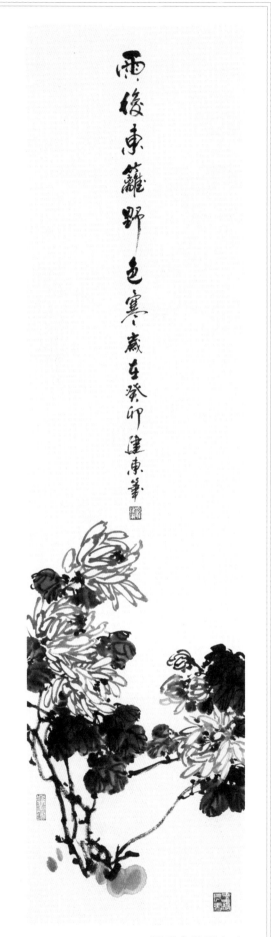

不可一日无此君　　　　　　　　　　　雨后东篱野色寒

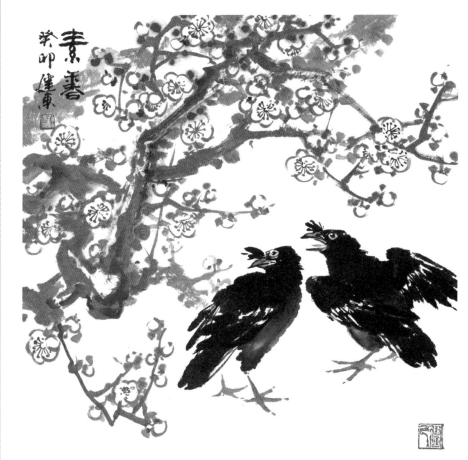

素香

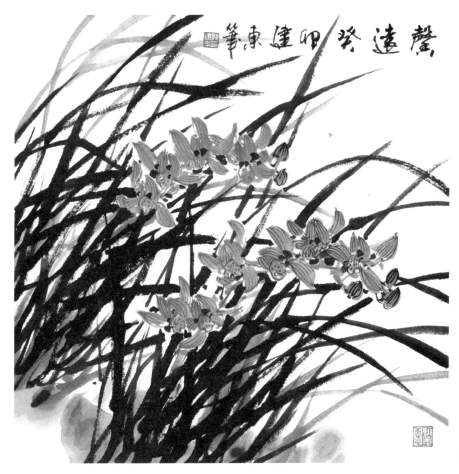

馨远

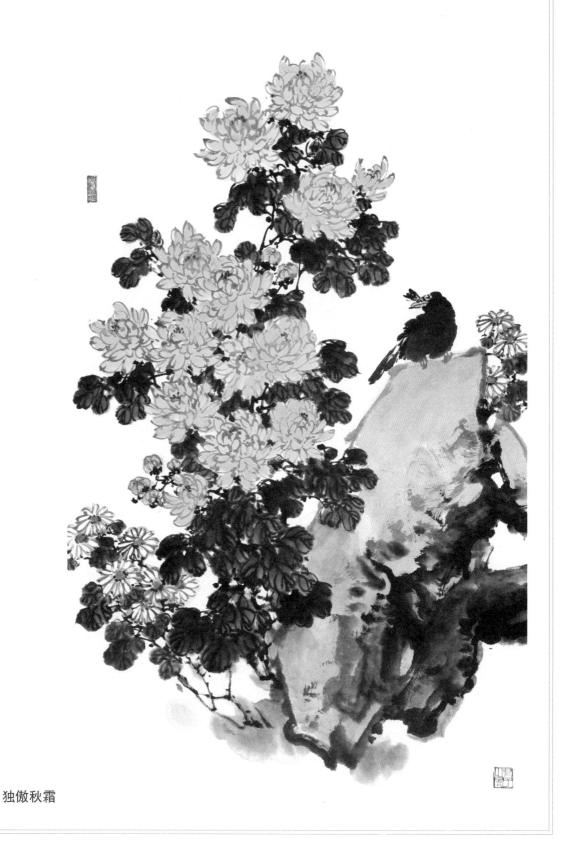

独傲秋霜

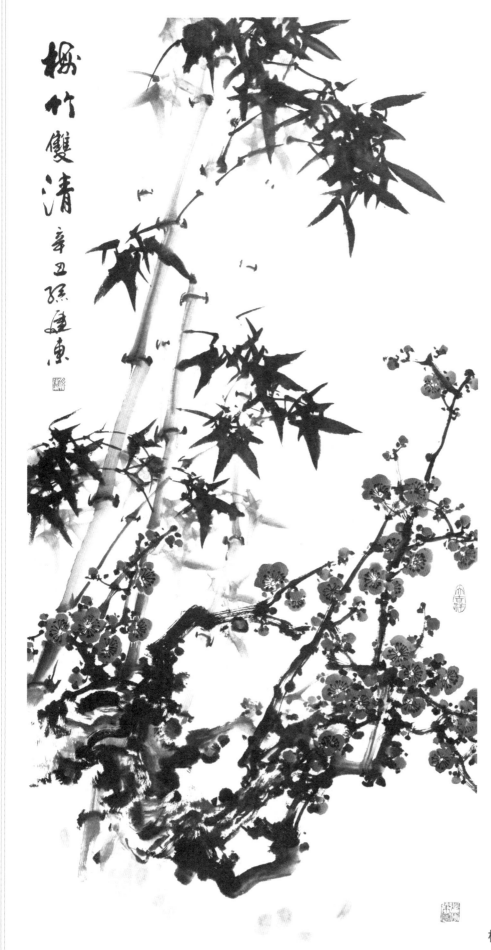

梅竹双清

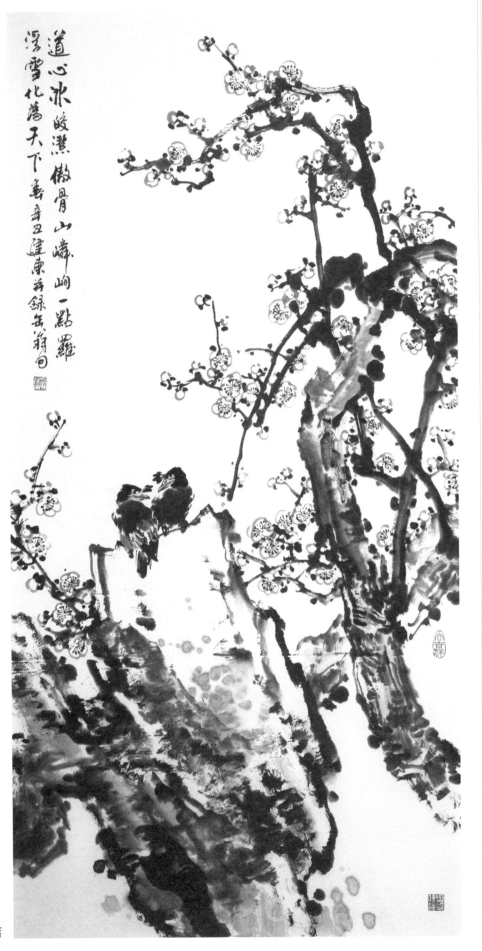

道心冰皎洁

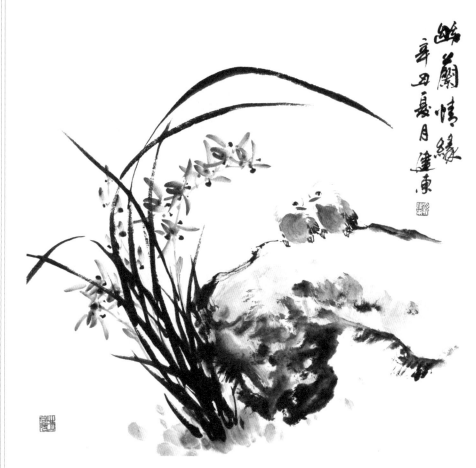

幽兰情缘

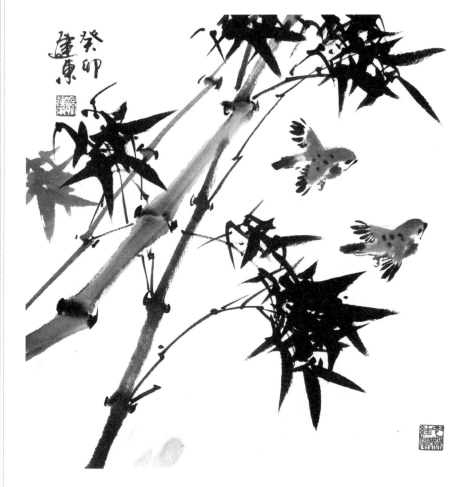

竹雀图

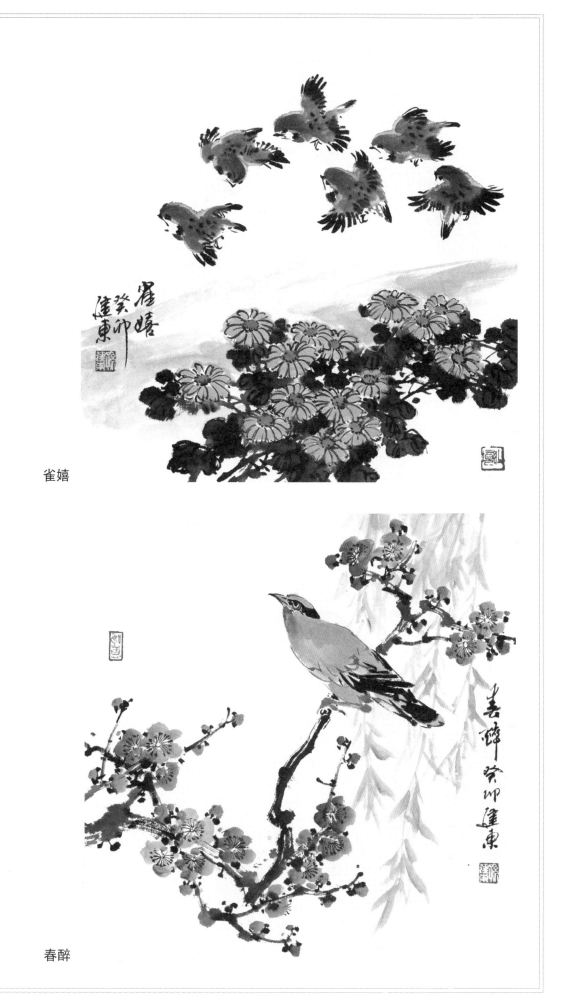

雀嬉

春醉

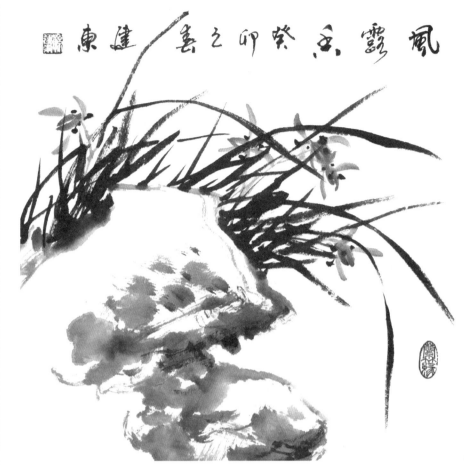

风露香

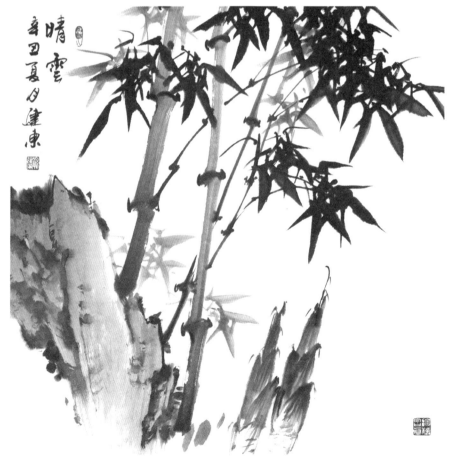

晴云

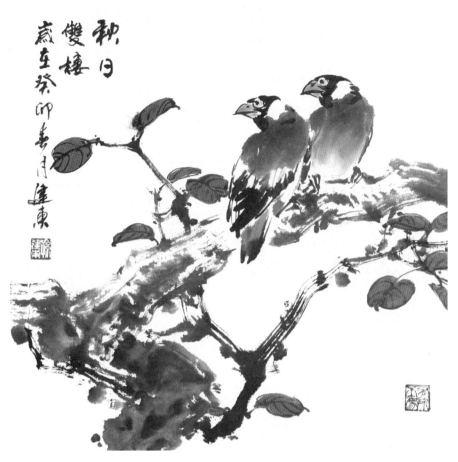

秋日双栖

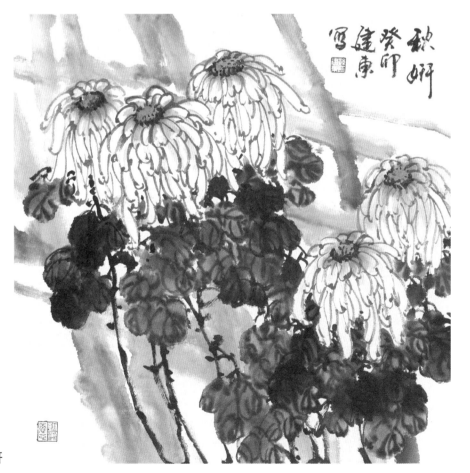

秋妍

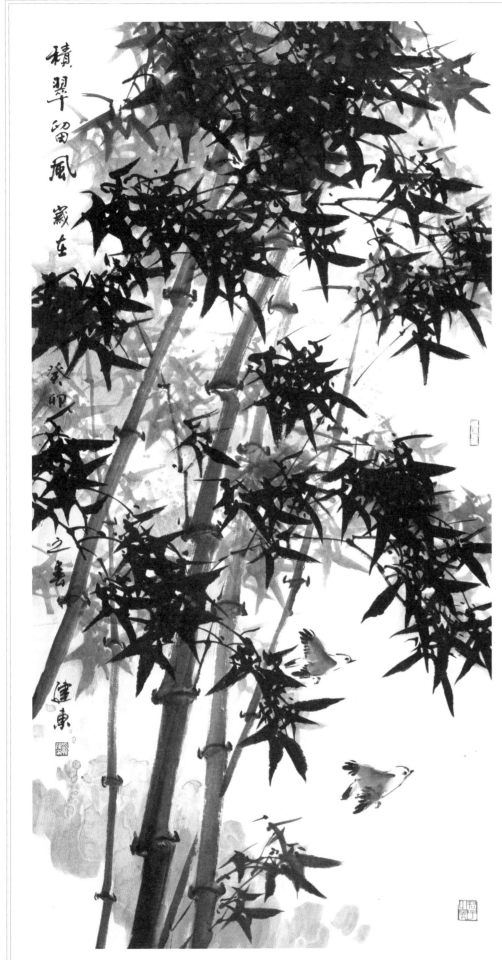

积翠留风

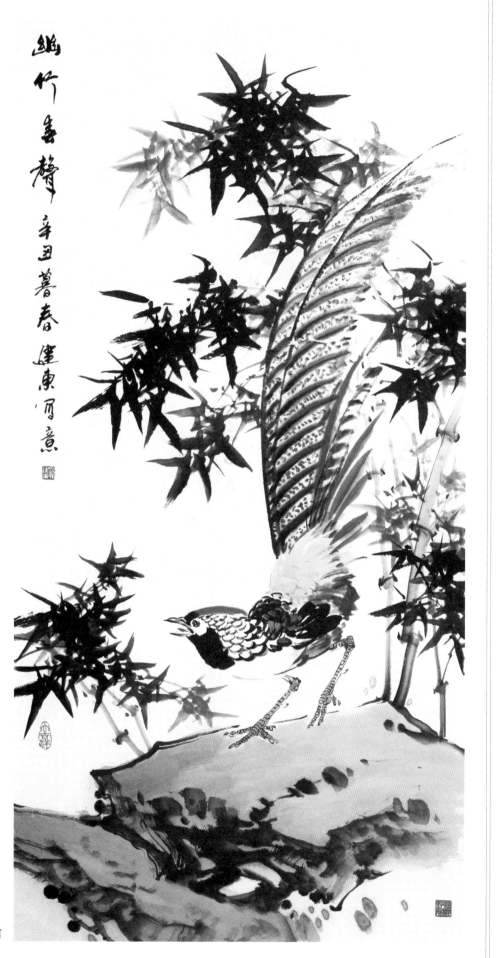

幽竹春声

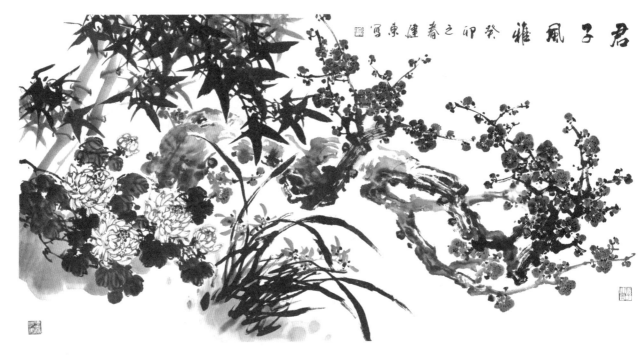

君子风雅

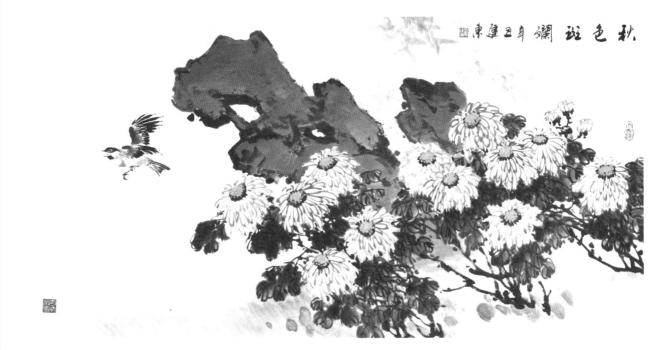

秋色斑斓